Coffee Shop Style

就是愛住
咖啡館風的家

舒服過日子的
生活感設計

目錄頁 Content

Key 1

Trend

∧

風格解析

Designer

010　利培安 ╱ 咖啡館風需建立在讓自己舒適的基礎上

014　鄭家皓 ╱ 從本質看待不同層面的咖啡學問

018　白培鴻 ╱ 由「減」入「加」，藉混搭開創專屬品味

Life

022　Ｔｉｎａ ╱ 放鬆的空間 來自不刻意的佈置

026　李俊明 ╱ 適度留白置入多元元素，讓家變成唯一的咖啡館

030　安格斯 ╱ 用歲月替空間上色，以故事豐富場域精采

Key 2

Wall deco

∧

牆面設計

036　元素解析 Element

　　空間元素 Case

052　╱ 隨興手感牆，烘托老屋歲月時間感

058　╱ 幾何切割配色顯色牆，吸睛度滿點

062　╱ 保留原始紅磚與舊木材質牆面，傳遞老房子的歷史與價值

066　╱ 不同牆面材質，堆疊出精采的生活場景

070　單　　品 Item

Key 3

Stylish corner

∧

風格角落

076　元素解析 Element

　　空間元素 Case

090　╱ 在任何角落，貓咪都能慵懶享受陽光的家

096　╱ 鐵件加玻璃 引進日光到每處角落

102　╱ 肆意變化、和諧自在，還原生活該有的隨興面貌

108　╱ 充滿驚喜的材質運用與色彩創意 描繪出迷人的角落風格

114　╱ 融入生活態度，不管待在哪個角落都自在

118　單　　品 Item

Key 4

Window design

∧

窗 設 計

126　元素解析 Element

　　　空間元素 Case

132　╱　設窗納景，串引日常與出走想像

138　╱　窗的引領，讓光與景在狹長屋中層層遞進

144　╱　貓狗孩子宅一塊，隨心所欲的美好光景

148　單　　品 Item

Key 5

Bookshelves wall

∧

書 牆 設 計

152　元素解析 Element

　　　空間元素 Case

156　╱　豐富的牆面元素運用，讓每個角度都是空間最佳背景

162　╱　窩居 品味書香與日光

168　╱　協調色彩層次，升級美耐板櫃質感

172　╱　井然有序的方格書牆，打造無印良品風格空間

176　單　　品 Item

Key 6

Bar area

∧

吧 檯 設 計

180　元素解析 Element

　　　空間元素 Case

186　╱　中古老房 三代記憶開啟相聚好時光

192　╱　愜意的生活態度從在廚房吧檯用餐開始

198　單　　品 Item

Key 7

Café & Shop

∧

咖 啡 館 & 好 店

202　咖 啡 館 Café

210　好　　店 Shop

Key 8

Designer

∧

設 計 師

216　設 計 師

Key 1

Trend

—

風
格
解
析

—

替空間找出多
元樣貌 ｜ 利　利
　　　　　培　培
　　　　　正　安

從各式主題的咖啡廳到知名
連鎖咖啡館，力口建築擅長
分析不同業主、客群與環境
地域，並為其打造出最貼切
而舒適的咖啡館空間。

咖啡館風需建立在讓自己舒適的基礎上

提起咖啡館總讓人想到巴黎左岸，但其實對巴黎人來說，喝咖啡不見得要在塞納河畔，重要的是那份自在、放鬆的空間感受，就像是「移動的家」一般，而且這舒適的「家」要多幾分夢想基因、少點現實壓力才更讓人流連忘返，也難怪有人直接就想在家複製個專屬的咖啡館。

談到咖啡館設計的關鍵元素，力口建築設計師利培安開門見山地說明：咖啡廳的氣氛塑造元素不外乎：窗景、吧檯、傢具、燈光與建材等五個面向，不過，想要將這些元素全數打包回家並不容易，也不見得適合。因此，屋主需要先想清楚：自己究竟喜歡咖啡館的什麼呢？

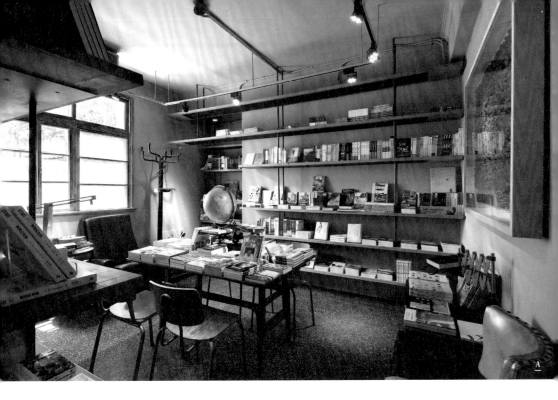

找出適合元素並與生活聯結

利培安進一步解釋：好比你喜歡的是咖啡館綠意盎然的窗景，就可先考量住家屋外是否有公園可作借景設計；若是想擁有專業級咖啡設備，或互動、聊天的工作區，則設計要著重在中島吧檯的規劃；另外，許多人是被咖啡廳內舒適大沙發及溫暖燈光氣氛所吸引，那麼在選傢具、燈飾時就可朝這方向。

至於建材是空間質感營造的重要指標，如原木感的溫馨、工業風的頹廢美感、無印良品的文青風、田園鄉村的古典氣質，這些都是屋主要事先考量、決定好的，避免設計走錯方向，最後無法打造出自己喜歡的咖啡館風。而設計師也提醒，咖啡館提供的是2～3小時的迷戀，但家是要住24小時的空間，因此，住宅設計還是要著重於實務機能，許多設計必須適可而止，咖啡館風的設計比重最好以不要超過40%為宜。

A 非制式的桌椅櫃設讓空間少了商業感，佐以書籍、日光則更有文青味。

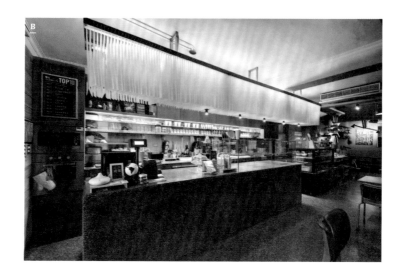

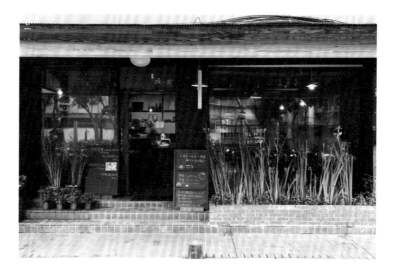

<u>B</u> 白色描圖紙在吧檯上成為創意的燈飾遮簾，也傳達出獨特的環保概念主題。

<u>C</u> 日式咖啡館的親切感與文化魅力，是近來街頭頗受歡迎的咖啡館風格。

考量前面所提到的幾個重點，若仍決定將居家打造成咖啡館風，在進行過程中可先從以下幾點做起，以達到心目中理的咖啡館風居家。

point1.訂出主風格，適度加入商空元素：屋主喜歡的是咖啡館風格，建議可從市面上的咖啡館、餐廳尋找範本，如日式和風、現代工業風、美式都會風或個性風……，再從這些範本抓出適合自己居家氛圍的元素，但注意不要太過商業化，以免住一段時間就覺得膩了。

point2.將專業設備化為設計主題：屋主若是咖啡專家，通常對烘焙、磨豆或咖啡機都相當重視，選用的設備也專業且具質感，相當適合作為咖啡館風的設計主角，尤其同好來訪時也可以展示或　起研究操作。另外，有咖啡杯、壺等用具收藏者，則可設計專用收藏櫥窗作主題展示。

point3.考量空間現實面與家庭成員的感受：設計師特別提醒咖啡館風的設計必須考量現實問題，像是環境條件與生活習慣是否適合，例如家人喜歡中式熱炒則不適合將廚房改作開放吧檯；另外，若長輩會參與設計討論或具決定權，則要考量他們能否接受太個性化的設計，像工業風的裸露天花、二手傢具……等，避免最後淪為空談，甚至面臨敲掉重做的窘境。

用新穎的設計
語法為空間注
入新鮮氛圍

鄭家皓

設計過許多知名咖啡館及餐
廳，對咖啡也有相當的熱愛
和瞭解，喝咖啡、設計咖啡
空間之外，自己也開咖啡
館。

從本質看待不同層面的
咖啡學問

若要認真探討咖啡可以談得很深入，近代對於咖啡風潮大致分成三波革命，其中第三波咖啡革命將咖啡當成一種文化在經營，不再像過往把咖啡豆看待為工業大量生產、大量消費的原物料，開始講究咖啡品種、產地風土、製做手法、烘焙程度等，並建立一套品評標準的規範，讓咖啡世界吸引愈來愈多人投入。

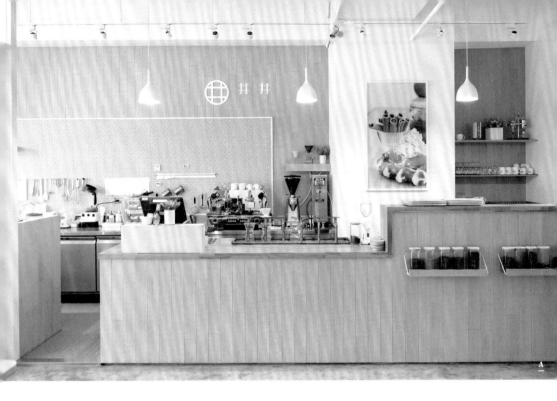

咖啡迷不能不知的Blue Bottle Coffee

談到咖啡就一定要提到美國近年來相當紅的咖啡企業Blue Bottle Coffee，他們秉持著咖啡職人的精神一路從小眾做到分店遍布全美國，現在日本東京也有第一個海外據點，Blue Bottle Coffee提供給消費者最新鮮咖啡的理念，重視每一個有關咖啡的環節，從挑選咖啡豆、烘焙程度，到煮咖啡的器材設備，甚至整個店內的環境設計如何呈現在客人面前也相當講究。

Blue Bottle以金屬鐵件、木材及水泥等原始材質，呈現簡約不粗獷的工業風格，但會隨著不同環境地點和定位有所調整，更可看到一整排的咖啡器材像是手沖咖啡檯、虹吸式機器等專業設備整齊陳列在檯面上，展現他們對咖啡的堅持及專業。我認為咖啡館的空間呈現方式可以很多元不必有特定形式，最主要還是依照咖啡館的經營形態和業主喜好來呈現風格。

A 吧檯因應咖啡器材設計不同高低的檯面，並且在吧檯立面設計擺放分類罐裝的咖啡豆，讓顧客能品味不同種類的咖啡香氣。

B

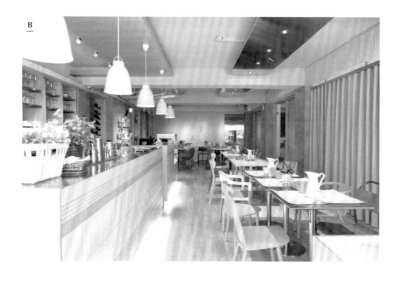

C

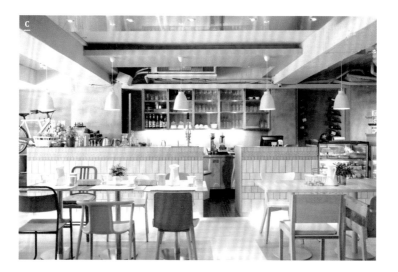

<u>B</u> 大街小巷中隨處可見主題式咖啡館，除了咖啡還提供簡單的餐食。具話題性的趣味主題及輕鬆調性成為現代人聚會休閒的場所。

<u>C</u> 作為一名設計師，鄭家皓希望可以有一個原創的設計咖啡館，因此誕生了椅子咖啡，裡面挑選了許多各具特色的單椅，讓大家透過輕鬆的咖啡空間從日常生活中更接近當代設計。

居家咖啡吧檯是展現個人熱情的表演舞台

隨著連鎖咖啡館進入台灣，早期老一輩上咖啡館享受咖啡的品味行為擴展至年輕人，同時也帶動辦公室與居家以外的第三休憩空間，咖啡館不再只是單純品味咖啡的空間，也是聚集人群的休閒場所。近年休閒生活風潮興起，現代人愈來愈重視休閒生活，加上咖啡文化日趨成熟，品味咖啡、研究咖啡已無法滿足玩家，許多人進一步希望擁有自己個人的咖啡角落，因而帶動廚房增加吧檯與高腳椅的風潮，咖啡吧檯儼然成為屋主展現興趣與熱情的表演舞台。

也許是這個緣故，咖啡飲品流行好一陣子之後，如今主題式咖啡館在台灣非常盛行，幾乎大街小巷都能發現這類著重主題表現、氣氛營造的休閒咖啡空間，目前的咖啡館大多是以二手舊木、復古傢俱營造日式的小確幸風格為主，這種風格在現代居家咖啡吧檯設計也很受歡迎。但不論要將哪種風格運用於居家空間，都需要考量是否符合生活習慣，才不會為了屈就風格而犧牲了居家空間應有的舒適。

混搭，讓美感
在空間裡自在
流動　　　　　　白培鴻

不拘風格的設計思維，讓白
培鴻發展出更敏銳的美感觸
角，他認為，設計的目的不
是要將空間套入某種風格框
架中才叫「美」，唯有因勢
制宜，空間才能活出自己的
面貌。

由「減」入「加」，藉
混搭開創專屬品味

談起咖啡館風格定義這件事時，隱室的白培鴻設計師輕搖了一下頭，因為在他的設計習
慣中，「風格」從來就不是考量的重點；如何因應空間條件，將業主的需求以及心中描
繪的理想氛圍做極大化呈現，才是他工作時關注的焦點。就他的觀察，認為台灣商業空
間普遍存著定義狹隘的問題，不論是之前盛行的北歐風，或是這陣子炒得火熱的工業
風都是一樣的道理。

商業空間雖然賣的是氣氛，但更重要的是經營者的理念與個性，空間設計的目的除了在
於吻合跟襯托商品外，某部分也體現了經營者的思考與個人特色，如果一味追求所謂的
風格，等熱潮一過，不就又重蹈之前的「蛋塔效應」了嗎？

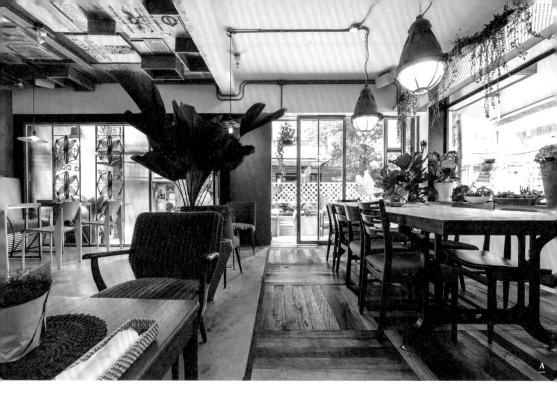

實用與靈感，混出空間特色

鐵件、木材跟水泥幾乎是多數商空會選擇應用的元素，也是白培鴻做設計時常運用的素材。雖然設計元素大同小異，但美感的揮灑卻大不同。比起固定式裝潢，白培鴻認為活動式傢具更適合商空。舉例來說，二手的丹麥傢具作工細緻、線條簡潔又有歲月感，就是他經常會應用的品項。天、地、壁盡量少做，

A 鐵件、水泥這些冷調性元素運用在住家時，除了可以搭配木質增加溫馨，不妨再利用植栽跟布花等軟性佈置強調出專屬品味。

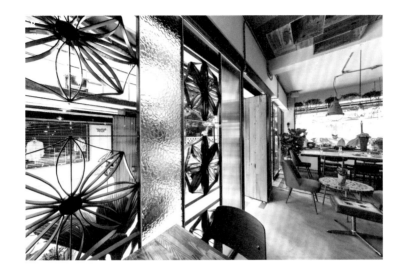

B 玻璃是商空中不可或缺的元素，在鐵件花框兩側運用直紋與水波紋兩種玻璃打造門面，雖同是霧面玻璃，卻因紋理不同創造出更細膩的視覺變化感受。

C 大面積色塊可創造視覺亮點，銀灰的鍍鋅鐵件可塑性高，也易襯托周邊環境的風采，居家應用時可考慮這樣的組合方式，創造出色彩與質感的層次差異。

原材背景除了可以節省預算外，也能強調出不矯飾的氣質。希望空間較具溫馨感，木質的顏色就選用重一點。若以淺色木作鋪陳，周邊則不宜過度佈置，避免產生凌亂感。

將商空元素運用進居家時是否有什麼配搭原則或比例？白培鴻表示在自己的作品中並沒有這類準則，但強調他樂於接受屋主的建議。例如，他本身喜歡原材顏色，他在作品中出現的大面積色塊多半都是因應業主的偏好，基本上只要不太過悖離設計都會盡量滿足。此外，有很多創意並不是一開始就規劃好的，而是在施作前才突然迸發的靈光乍現。例如為達成老闆強調環保的主張，乾脆直接用紅酒箱跟咖啡豆麻布袋鋪陳天花；廢物回收手法既創造出空間亮點，也吻合了營業主題。他笑著說，會找他的業主膽子都蠻大的，信任專業就放任他自由發揮，卻往往成就出更令人驚喜的作品。

白培鴻說自己的設計哲學很簡單，就是由「減」入「加」易，從「加」入「減」難。原汁原味本身就很迷人，所以在規劃設計時無需過度拘泥風格，只要掌握「從淺到深，由少到多」的大方向用心反芻，專屬美感自然會在每個細節拼接中表露無遺。

喜歡空間愛
生活的生活
達人 ——Tina

YABOO　Cafe經營者之一，同時經營「鴉埠咖啡YABOO」和分享對生活、空間想法的「簡單生活，不簡單」粉絲團。

放鬆的空間　來自不刻意的佈置

關於咖啡館存在意義，可以從很多角度定義。在永康街經營YABOO Cafe的Tina，原本是報社家居線記者，與對咖啡有興趣的妹妹Emily合開YABOO，兩姊妹分工合作，Tina負責甜點和廚房，Emily負責吧檯，對空間調性則想法一致，想提供慵懶舒服的氛圍。

Tina認為無論是居家或商業空間，必須呈現空間主人內在靈魂，也就是什麼樣的人，就該呈現符合性格的空間，來訪的人才能感受到空間渲染力。這樣的想法來自多年前曾採訪食養山房店主人林炳輝時的一句話：「寧願花10年時間找尋一張桌子，也不願將就，因為將就，就是刻意了。」

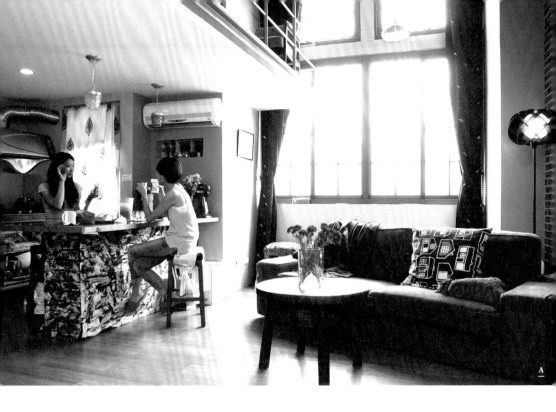

A

空間 值得慢慢等待醞釀

剛完工時的YABOO，空間內除了基礎設備和顯眼的紅綠配色，
沒有多餘裝飾。單調到曾有客人說：「你們的店好不時髦，不
像別的店，很時尚。」5年過去了，YABOO壁面懸掛的畫作有些
是朋友送的，有些是辦展覽的藝術家送的，有些是店內同事的
創作。

原木層架和老書櫃上也開始出現熟客自己擺放的玩具，朋友借
擺的老拍立得攝影機和一些富有理想的獨立刊物。現有的豐富
模樣，都沒有刻意購買的東西，一切是因緣際會。對Tina來
說，咖啡館就該是一個提供自在氛圍的空間。當所有的擺飾、
佈置都在自然狀態下完成，空間自然讓人感到放鬆，這才是開
咖啡館應該提供給客人的氛圍。

A 挑高4米6的空間，
因為獨居，只需要滿
足自己的需求，所以
動線規劃靈活。有大面
窗，有大木桌，有完善
廚房，就是理想中家的
模樣。

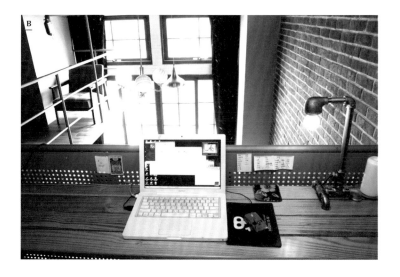

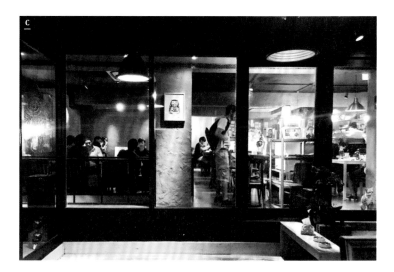

<u>B</u> 利用夾層上方畸零空間，規劃為書房。原木釘製的桌面，正好面對窗外好風光，在這裡用電腦或打稿是種享受。

<u>C</u> 夜晚下的YABOO，紅綠配色看起來更加凸顯視覺強烈性。綠色樑柱上的貓頭鷹畫作，正是日本插畫藝術家在樓下辦展時，展期結束贈送的禮物。

色彩提升空間完整性

開店不到一年時，剛好Tina在汐止買了房子，延續這樣的想法，空間僅做初步裝修，運用壁面色彩充填視覺豐度。剛住進去的前半年，除了基本家電配備，傢具部分相當貧乏。約20坪大的家中，僅有沙發、床、一盞立燈、兩張摺疊椅而已。連茶几都沒有的時期，看電視時就把水杯放在摺疊椅的椅面，因為不喜歡室內明亮，夜晚盡量不開燈，唯一的一盞立燈就跟隨著Tina在室內移動。

和YABOO一樣，已搬進去四年的小窩如今完整許多，空間裡的傢具陸續到齊，甚至有朋友的咖啡館不要的二手傢具被安置在窗邊，成了想品嚐午後閱讀時光時的好去處。對Tina來說，咖啡館就是一個提供自在的場所，延伸到居家空間裡，也是一樣的道理。想要營造一個輕鬆的居住環境，就要學習等待，讓空間在時光推移下慢慢成就。

建議想要創造居家也能擁有咖啡廳氛圍的讀者，可以試著先從小角落開始。或許是餐桌，或許是客廳一角，將燈光改為溫暖黃光，桌椅添置抱枕或座墊，增加舒適度，桌面擺些花草，窩著能感到舒服的角落，就是咖啡館的空間意義。

享受生活美
學，用旅行
刻劃生命的
作家

李
俊
明

曾任《世界地理》、《雅
砌》、《家的生活誌CASA+
》、《2535》、《好房》
等雜誌總編輯，現為作家，
專事各種與旅行、建築、設
計、博物館、生活美學、文
化創意產業、當代文化相關
之書寫與演講，曾獲《誠品
好讀》選為2007、2008年度
注目作家。

適度留白置入多元元素，
讓家變成唯一的咖啡館

「台北咖啡館是空間美感養成處」走過這麼多國家與城市，台北的咖啡廳，比起歐美國家算是相當蓬勃發展的。作家李俊明說到，早期咖啡廳只是一個談生意的空間，但李俊明說，不可否認台灣有著多樣性文化進駐，以及設計產業的盛行，台北的咖啡廳成了一種獨有的文化特色。至於是什麼特色呢？李俊明繼續說，一是類型豐富、二是空間品味高、三是較走文雅風氣。也因為這樣的特色，讓台灣的咖啡館風潮蔚為盛行，且因為消費者的喜愛，而真正帶入了居家美學中。

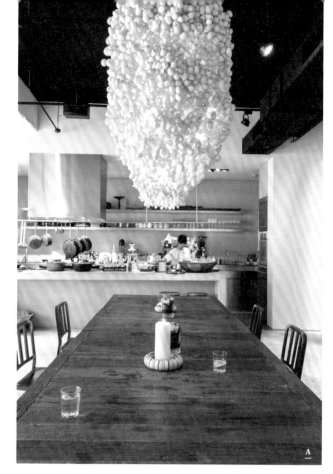

A 別界定形式，現在很
多咖啡館看得見廚房，
甚至用中島開放式概念
讓更多消費者感受，而
在家當然也是，不要界
定空間屬性，開放式讓
使用機能更多元。

咖啡館風格多元，帶進居家更具個性

李俊明說，現在咖啡館的類型多元，和消費者的年齡、職業與
需求有很大的關係，像是老式咖啡館、主題式咖啡館、社區型
咖啡館這3種，在空間內部規劃上大有不同的特色。李俊明說，
老式咖啡館重視的是咖啡豆本身，而內部空間設計就相對陽
春；主題式咖啡館就相當重視空間內部氛圍，尤其以顏色來打
造出濃郁的主題風格，再者是使用不同材質來創造不同風格，
李俊明認為這樣的主題咖啡館正是台北咖啡館正在成長的階
段，這股風潮提升老闆對美感的重視，也加速提高消費者對咖
啡廳空間的美學知識，同時也讓台北咖啡館的空間變得愈來愈
有品味，且具設計感。

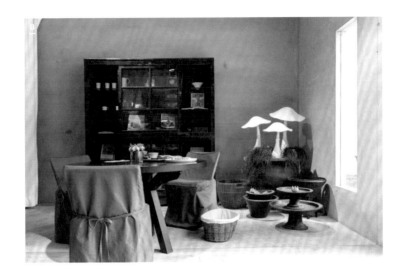

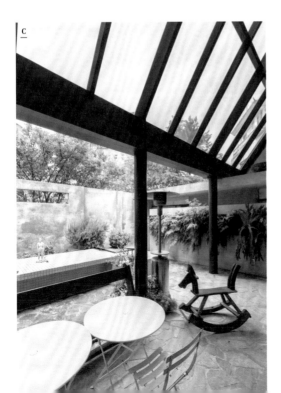

C

B 運用木材質營造家的溫度，或者老舊
物件也行，當然軟件的配置也相當重
要，只要一個角落即可，也能創造咖啡
館風格的家。

C 之所以喜愛咖啡館風格，不外乎它帶
給人放鬆氛圍，因此如何融合戶外景致
格外重要，讓綠意的端景從外到內延
伸，是調合居家氛圍很重要的方法。

文青風格延續老舊物件生命

李俊明特別提起了文青咖啡館這一類型，他說，「80後的年輕人，開始對於舊建築、舊空間有興趣，並且發揮創意創造出屬於台灣獨有的文青咖啡。」他相當認同說：「那是屬於他們這個年代獨有的，他們懂得將老舊物件延續，並且重新賦予它靈魂，這樣的元素放入居家空間也不會覺得奇怪。」李俊明不諱言，他的許多外國朋友來到台灣，都對台北的咖啡館文化感到有趣，畢竟「喝咖啡」一事在歐美國家是再平常不過了，因此他們非常訝異咖啡館能如此多樣化。

社區型咖啡是鄰家般的親近美好

第三種還在醞釀階段的社區型咖啡館，在歐美卻是相當普遍的，其實也是李俊明最喜歡的類型，李俊明舉了台北民生社區為例子，這是一種注重人的空間，不做過多的設計，但卻運用了主人自己本身的蒐藏或喜愛的風格，親手打造出的一種濃烈性格氛圍，這空間重視的是與人的對話，或只為一杯咖啡短暫停留的空間。像是鄰居般親近的美好的社區型咖啡，如同走到家裡樓下就可以喝上一杯、聊上幾句的幸福。

適度留白，更符合居家氛圍

也許就是台灣有這麼豐富的咖啡館，以至於好多人也想要有一個這樣的空間，李俊明說，想要讓居家有咖啡廳的氛圍，其實並非過度的裝飾或塞滿視覺，相反地，應該要適度的留白，畢竟是家，需要讓居住者住起來有能呼吸的空間，因此不論是喜歡什麼型的咖啡類型，融合元素之下也給予留白空間，那樣的家像咖啡館，更是屬於自己獨特風格的居家。

模糊風格，
讓家更美好
舒適

安
格
斯

從事影像設計的安格斯，在
工作上對美絕不妥協，但在
居家空間規劃上，卻捨棄單
一、純粹的偏執，將家人需
求與美感更融洽的結合，透
過細心的日常維護，讓家常
保新鮮感與放鬆氛圍。

用歲月替空間上色，以
故事豐富場域精采

在城市中遊走，不經意地就能與一座咖啡館相遇；不論安靜或喧鬧，各式咖啡館總是吸
引著人們多看一眼，甚至投入她的懷抱。十九世紀奧地利詩人彼得・艾騰貝格（Peter
Altenberg）更曾說過：「如果我不在家，就是在咖啡館；如果不是在咖啡館，就是在
往咖啡館的路上。」咖啡館的魅力究竟何在？就我個人的心得而言，就是置身其間時，
能讓身心暫時放空，進而吸取更多的養分的地方。所以，真正吸引我的咖啡館絕非美麗
豪華或是時尚的設計，而是有其自身的特色。就像喜歡一個人一樣，除了美麗之外，氣
質與內涵才是吸引人繼續深究的秘訣。

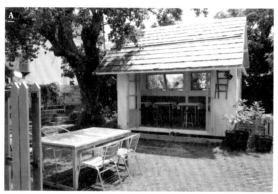

檢視一下自己喜歡的咖啡館，發現帶有時光痕跡的「陳舊感」幾乎是共同特色。像是沖繩浦添港外人住宅區的「oHacorte」，連門都還沒進去，外頭用木板噴漆的字體，經過海風吹拂而顯現的斑駁感已經緊抓我的目光。「個性化的風格或故事」則是另一個撩動我的關鍵。以天母「Wood & Pot Cafe」為例，wood & pot的老闆很愛旅遊，歸國後與充滿藝術氣息的木工師傅朋友，一起尋獲了一批老屋拆除的地板與木窗，於是在店裡拼湊出融合老台灣味與法式風格的立體牆面。跳tone卻極其融合的設計，再置入老闆多年的各國收藏品，讓愛旅遊的我很有共鳴。此外，能以少數人的力量，建構出這樣有個性的空間，也讓我深受吸引。

A 沖繩的「oHacorte」因海風吹拂造成的斑駁外觀，透露出環境與建築之間的互動關係，滄桑的氣質搭配手作感與細心照料的庭院花草，第一眼見到時就擄獲住我的目光。

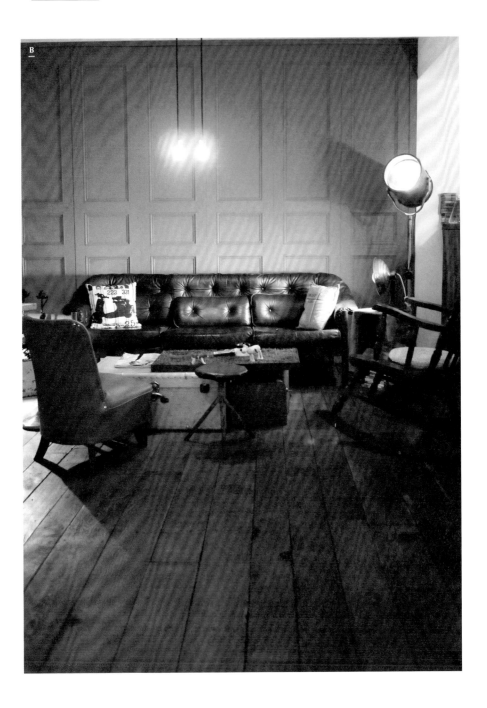

B 藉由懷舊色調上的統一，金屬工業風與古典法式線板牆，配上日據時代老屋舊地板全然無違和感。「歲月感」與「個性風格」兼具的特色令人著迷，也是咖啡館能否吸引我的兩大重點。

以人為本，折衝出特色與實用度

不過，我認為要將咖啡館細節全然複製到居家中是有難度的；主要是商空裝飾型物件非常多，若照本宣科搬進私宅容易弄巧成拙顯得凌亂，且日常清理所需耗費的時間、精力也是一大難題，加上人的品味跟喜好隨時都可能改變，所以理想的模仿應是簡化、充滿兼容彈性的，當然還得融入個人風格。尤其，必須考慮到家人需求跟感受，特別是有孩子的住家，在材料的選擇上就更得注重安全性、舒適感與耐污程度。

舉例來說，我個人很喜歡工業風那種粗獷、free style的感覺，但金屬的感覺比較冰冷，裸露的磚牆或不刨光的木料都可能讓孩子細嫩的皮膚受傷，所以在整體氛圍上，我用休閒感較重的鄉村風作為主要印象，但在工作區部分，就摻入一點像是復古的航海燈、金屬腳單椅這類元素來滿足自己。而且工作區用舊窗與紅酒箱打造的書櫃，可是我跟朋友親手拼裝改造的，這種獨一無二的物件讓空間更有專屬於「我家」的fu。

想讓住家變身咖啡館，最重要的是達到「眼、耳、鼻、舌、意」的五感滿足。說白話些，就是除了硬體裝潢跟傢飾佈置外，就是隱性的細節維護。時常保持清潔是基本條件，空氣的通暢以及生意盎然的花草都會讓舒適度加分不少。想像一下，現煮的香醇咖啡盛在精挑過的杯盤裡，花香暗浮，慵懶的爵士樂輕洩，舒服的靠窗座位加上一本好書，當你凝望著藍天上緩緩流過的白雲逸出一口輕嘆，或是在暖黃燈光下和家人歡快笑語，還有什麼咖啡廳比這裡更舒服呢？

Key 2

Wall deco

牆面設計

牆面設計

**生活達人
安格斯
嚴選**

利用老屋拆除的木窗作為大門上方的天棚,再以帶有老門板跟潔淨明亮的大面清玻璃形成對比,這種新舊參雜、風格隨意的跳tone設計,讓空間體現了一種自由感和獨特氣質。

圖片提供_安格斯

A 暗色牆用生活物件弱化沉重

深灰牆面雖能帶出知性氣質，但為避免凝斂氣氛太過壓迫，除了搭配純白瓷磚吧檯增加明亮外，牆面上以兩座柚木層架增加彩度變化，同時藉復古雜貨或書籍拉近生活感。下方掛勾則供客人吊掛衣物，讓人與景自然交融結合。圖片提供_墨玄設計

B 深色天花烘托立面特色

為保留近六米斜頂屋高，天花用黑色隔熱材鋪陳並以木樑交錯支撐，希望透過暗色天頂襯托出立面特色。拱牆圈圍出沙發區範疇，並藉方孔增加穿透性與採光。藍灰色牆與節理醒目的台杉木牆相映，則替空間平添更多對比趣味。圖片提供_裏心設計

C 紅磚牆突顯接待區門面

一樓空間以灰色粉光地坪打底，再以藍灰色鋪陳牆面與天花，藉由樸素的背景襯托出紅磚牆與三大區塊的木質工作桌，透過簡潔擴增場域氣勢。磚牆上刻意開出一道方溝，除了具備展示功用外，也讓這道門面牆更具層次與特色。圖片提供_裏心設計

D 穿鑿，讓光與視野延伸想像

木牆上穿鑿出三個40*60公分的方孔，一來可將採光線穿引到中後段座位，二來孔洞帶來若隱若現的視覺感，也讓空間別具韻味。台杉刷白的拱牆創造出仿舊氣氛，刻意保留粗糙面質感，更能吻合空間所欲呈現的原始野趣。圖片提供_裏心設計

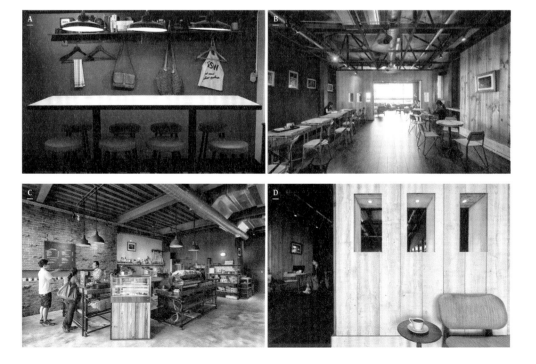

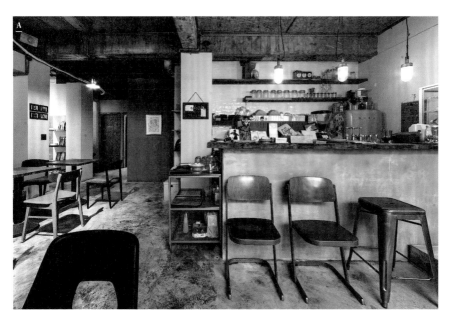

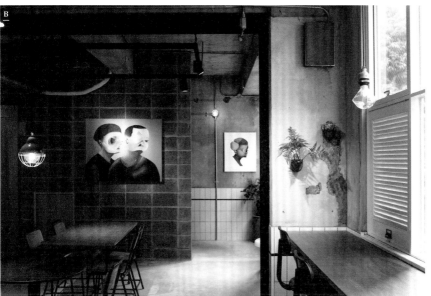

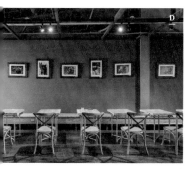

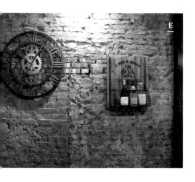

A_ 灰藍牆回應素樸、創造亮點

天頂利用板模線條釋放粗獷，地面再以水泥粉光對照呼應，藉由兩大視覺區塊奠定色系與素材主調。立面襯上一堵灰藍牆回應素樸和增加亮點，透過樹皮框邊的緬甸柚木檯面與吧檯結合，也讓原材空間強化色彩層次與生命力。圖片提供_隱巷設計

B_ 斑駁水泥牆與牆縫植栽構成風景

將原始斑駁舊水泥牆作部分保留，讓畫面呈現新建空間不可得的年代氣味，加上改建過程無心誤拆敲牆面，與有心的植栽安插等偶發情節，讓空間更具故事性；最後，搭配與空間感吻合的藝術畫作，成就更具人文性的空間。圖片提供_RENO DECO

C_ 用壁爐點出美式風格

沙發區採光充沛，利用仿紅磚文化石牆營造鄉村感強化休閒氣味。牆面中央砌磚後再粉光，型塑出一座結合煙囪意向的浮雕壁爐。紅綠對比不僅創造了醒目焦點，簡化的壁爐造型，則將美式主題與商空實用做出更完美的結合。圖片提供_裏心設計

D_ 以色牆鋪陳自然、聚焦主題

刻意捨棄繁複裝飾，以長條木座搭配水電EMT管凹摺作為支撐的木桌，希望藉由傢具款式與色彩的單純化增加放鬆感。藍灰牆色視覺刺激性低，加上沒有多餘贅飾干擾，反而更能靜心品賞館主所欲呈現的野生動物保護主題。圖片提供_裏心設計

E_ 復古磚牆引領粗獷時間感

拆除舊有水泥牆面，不假修飾地保留住底層紅磚的建材原貌，自上方打上一盞黃光加深壁面立體紋理，烘托其粗獷的時間感。佈置上，以溫暖的木材質，呼應紅磚的暖色調，畫龍點睛地掛上一座鐵製大時鐘，其獨特造型帶出立面空間的視覺焦點，成功營造溫馨卻不失個性的復古工業氛圍。圖片提供_小西門時光驛棧 West Town Cafe

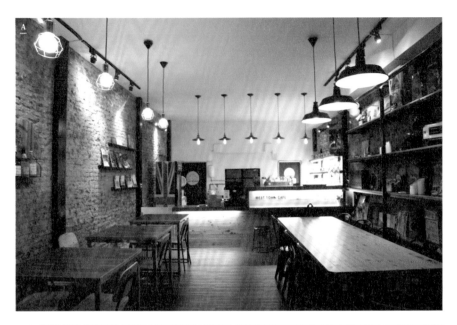

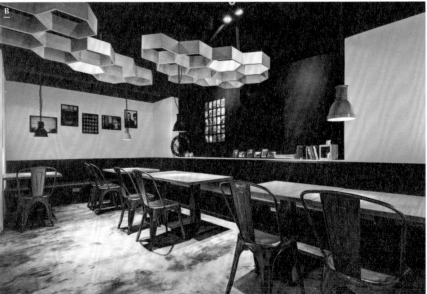

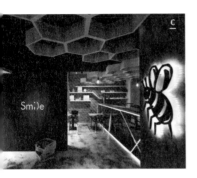

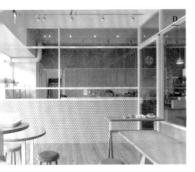

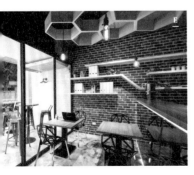

<u>A</u> 一道白牆，延伸並放大空間感受

面對狹長型的空間形態，運用明亮的刷漆白牆放大空間，自天花一路延伸至吧檯後方主牆，有效引領視覺化解磚牆容易產生的厚重和擁擠感受，並藉由其細緻質感映照兩側粗獷磚牆，對比出古今交融、層次豐富的室內場景。圖片提供_小秦門設計無隊後 West Town Cafe

<u>B</u> 挑選黑白灰純色調增加空間張力

B1用餐區整體色系採用無色彩的黑白灰，以回應整體餐廳的設計基調，簡單以風格畫作及照片裝飾壁面，單一色塊呈現更能映襯工業風格吊燈的特色；黑色從牆面延展至天花板，整合了複雜的管線同時統整視覺感受。圖片提供_成舍設計

<u>C</u> 以餐廳主題延伸牆面裝飾設計

以小熊與蜜蜂作為咖啡館故事主軸，設計師將想法延伸以蜂巢單純的六角形設計成天花裝飾，入口的黑色牆面貼上「smile」字樣，提醒來這裡的上班族，辛苦工作之餘來到這裡可以放鬆微笑，水泥牆面的蜜蜂裝飾壁燈呼應空間主題。圖片提供_成舍設計

<u>D</u> 淡雅色系與清透材質表現空間純粹感

簡單的線條對應咖啡與鬆餅的純粹美味；門面以少見的三角形馬賽克磚鋪陳半高牆，持續延伸進入落地窗用餐區，上半部則採用清透玻璃，讓顧客能清楚看見工作人員的作業情形。圖片提供_真覺設計

<u>E</u> 仿紅磚文化石營造質樸放鬆氛圍

局部牆面以文化石鋪陳出質樸紅磚牆面，給人親切無壓感，而磚紅色也能從單純的黑、白及原木色系中突顯出質感；牆面另外設計置物層板，陳列著由店主挑選的趣味擺飾，也擺放提供給客人閱讀的書本雜誌。圖片提供_成舍設計

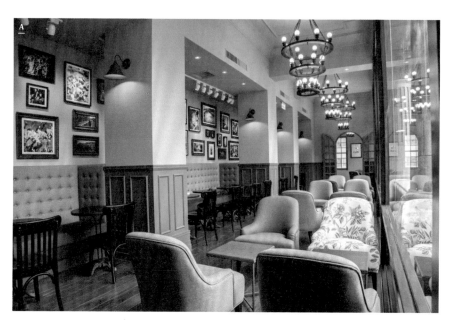

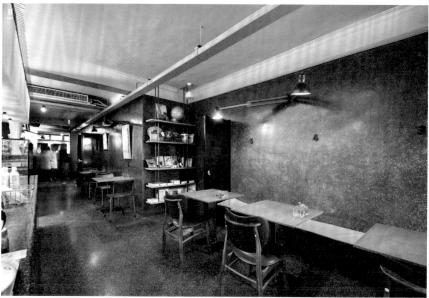

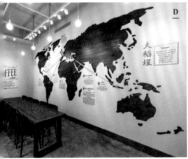

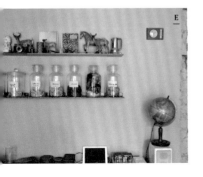

A 主題攝影牆烘托空間人文感

以現代經典設計手法,融合復古與現代的風格貫穿室內設計,選擇咖啡果實、咖啡樹、咖啡花攝影作品及手繪圖書妝點大片牆面,呈現一氣呵成的大自然氛圍,也呼應空間裡濃濃的大稻埕歷史人文感受。圖片提供_統一星巴克

B 地、壁面材質立體連結,放寬空間感

在狹長型的店內空間,巧妙地將牆壁、地板與吧檯三個橫向面整合以磨石子材質做舖面,讓視覺有向左右發展的錯覺,且在座位配置上運用板凳或簡易桌椅設計,讓空間更寬鬆外,也更符合想喝杯咖啡、看看書的客人需求。圖片提供_力口建築

C 光帶加深老房子的時間溫度

為了突顯老屋時間溫度,以光帶洗牆方式做呈現。除天花板的小天窗灑進自然光外,空間中適度加入一些吊燈、桌燈等,光感從不同方式帶出洗牆效果,看見時間溫度也帶出令人玩味的質感細節。攝影_余佩樺

D 繁華歷史刻印成牆面痕跡

一樓座位區牆面的世界地圖,點出咖啡產地、運輸路線及歷史等,彰顯過往黃金時代之餘,也成了牆面最佳裝飾。圖片提供_統一星巴克

E 用收納勾勒出牆之景色

將壁面漆上低調的灰色作為底色襯托,不採取大量木作裝飾,轉以簡單的層架做替代,上方擺放各類蒐藏小物和店內販售的手工餅乾,相同款式的玻璃瓶,兼顧整體視覺和多元色彩變化,收納宛如生活的一幅畫,牆面則為畫布。圖片提供_兩隻老虎設計

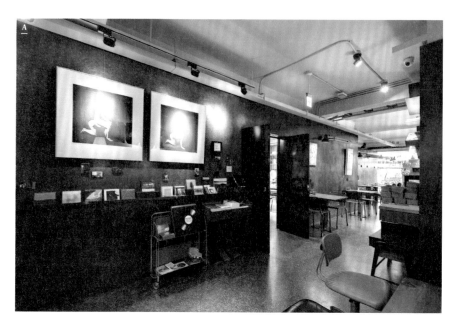

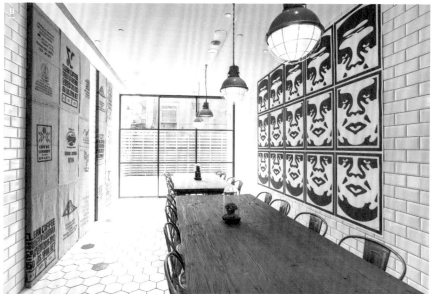

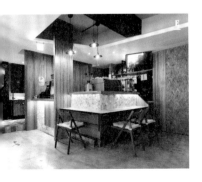

A 磨石子牆為咖啡館灑下迷人黑幕

咖啡廳內部設計發想源自於具年代感的建築外觀，並將外牆抿石子材質轉為室內的磨石子牆面與地板，成為身兼書店與咖啡館的最佳背景；此外，特殊比例的混泥土與石子恰可提供微弱反光，讓空間散發獨特魅力。圖片提供_力口建築

B 冷暖材質交融出隨興工業風調性

牆面的黑白畫作，是紐約著名畫家作品，與白色鐵道磚壁面，正好形成強烈黑白對比，藉此營造出有如紐約街頭藝術氣息，另一面牆則以用來裝咖啡豆的麻布袋做裝飾，具粗糙手感的麻布材質，襯托工業風隨興感，也軟化空間裡的冷硬元素。圖片提供_check cafe

C 與壁癌自然共處，讓時間自由作畫

老房子壁癌問題，受限預算無法根治，索性與它和平共處。保留壁癌自然形成的斑駁痕跡，讓壁面自行決定其該有的樣貌，藉由各個時代的漆料意外堆疊出一幅獨一無二的美麗景色；壁面前方，立起一塊木板嵌入鐵片形成簡單的座位區，既不阻礙走廊行走動線，亦不搶走壁面風采。圖片提供_兩冊設計

D 咖啡器具變成具特色櫥窗牆

咖啡用具本身就是極具特色的裝飾品，許多咖啡館也會利用這些造型極具吸引力的物件，或是奇趣的咖啡杯、壺來作櫥窗裝飾，如考慮穿透感，建議可以利用透明玻璃與纖細鐵件作架構，更可提升設計感。圖片提供_力口建築

E 展現木牆的多變風貌

木素材可讓空間具有溫暖特性，但為避免單一材質過於單調，因此除了白胡桃木之外，並以OSB板拼貼，延續木元素的同時更展現木素材的多樣性。圖片提供_艾倫設計 攝影_鍾威至

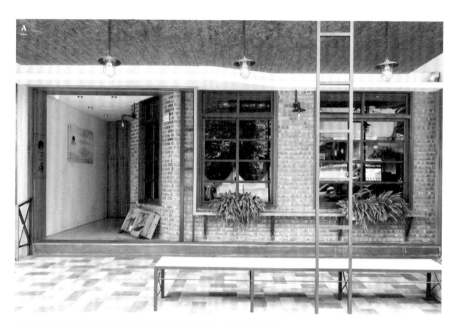

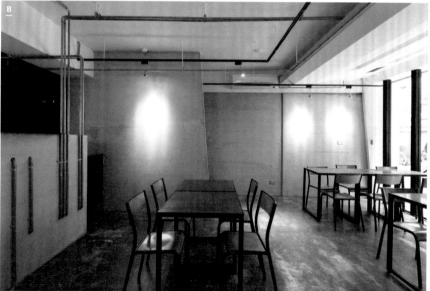

A 紅色磚牆演譯田園鄉村風

紅磚牆雖能帶出質樸感，卻少了一點隨興自然，因此採用較粗糙的水泥抹縫處理，替紅磚牆添加手感，藉此營造出濃郁的田園風味。圖片提供_艾倫設計 攝影_鍾威至

B 水泥素牆突顯空間個性

利用質樸水泥，與空間裡的傢具、材質相呼應，完美呈現冷硬、極簡的空間調性。水泥本質雖然粗糙，但細膩的粉光工法及保護面的漆底，則替空間增添精緻與人文感。圖片提供_艾倫設計 攝影_鍾威至

C 過往記憶成為最美的牆面裝飾

單純過道功能的階梯牆面以鮮豔的黃綠配色，替原本陰暗的樓梯空間帶入些許明亮、活潑感受，並以收集的大量海報做成照片牆，豐富視覺的同時，也讓上下樓梯的人可從牆面陳列海報感受過往懷舊氣息。攝影_Amily

D 以手感造型妝點白色磚牆

自製的水管書架，鐵件材質對應工業風格，造型則兼顧到簡單收納功能，同時也順勢成為純白牆面最好的的裝飾品。圖片提供_check cafe

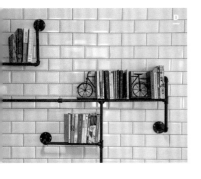

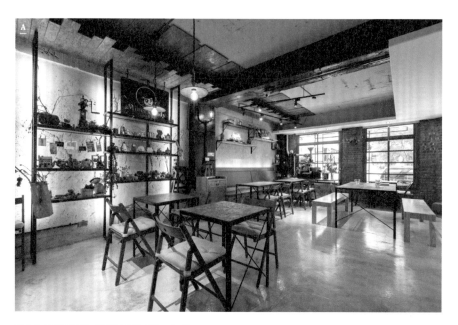

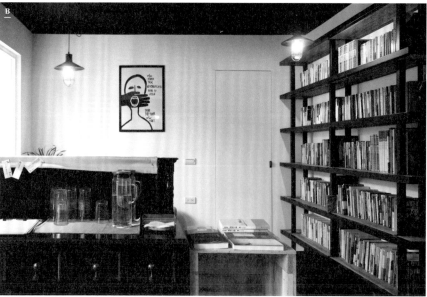

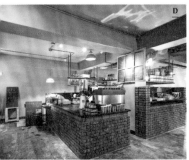

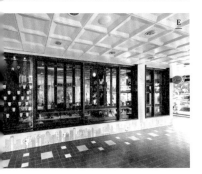

A 隨興、自然的白色手感牆

店主喜愛自然無拘的空間感受，因此牆面重新處理做出斑駁感並塗上白漆，而有如襯底的白牆，加上光源設計便能襯托鐵架上以自然元素為題的擺飾。圖片提供_艾倫設計 攝影_鈡威至

B 適當的留白，最美

牆面不一定要有顏色，也不需要掛得琳瑯滿目，純白素雅的一面牆，只是簡單地掛一幅黑白畫作，就能展現自我的生活態度及美學。攝影_Amily

C 溫潤木素材注入溫度

牆面以水泥為主，適時採用木素材替冰冷的水泥素牆增添些許溫度，選用深色木色，與整體空間裡的沉穩基調搭配協調，一點也不顯突兀。圖片提供_艾倫設計 攝影_鈡威至

D 特調抹茶綠牆醞釀滿滿生命力

以綠色色階為空間的基礎調性，從室內原本舊況的台灣蛇紋石地磚，到窗外引入的植綠花藝，延伸至色彩飽和的特調抹茶綠牆，最後強烈色彩也覆蓋了裸露管線的天花板，給與空間滿滿生命力。圖片提供_力口建築

E 讓出店內空間作歇腳的咖啡座區

羨慕窗內悠閒品味咖啡的客人嗎？何妨偷個閒也點杯咖啡在廊下坐著喝。當初咖啡館正是以如此心情將外牆內縮，並在窗邊架出可倚靠的長椅，搭配左側名人簽名咖啡杯櫥窗而成為特色。或許這樣的設計也可移植在自家陽台。圖片提供_力口建築

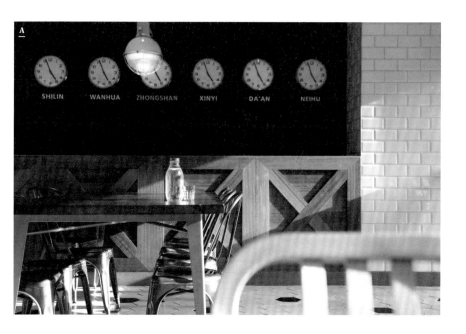

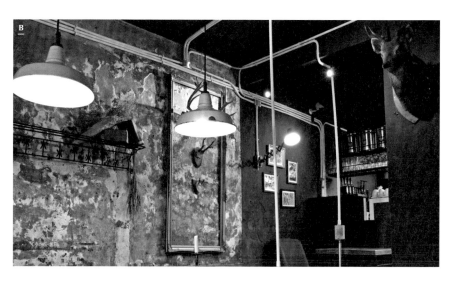

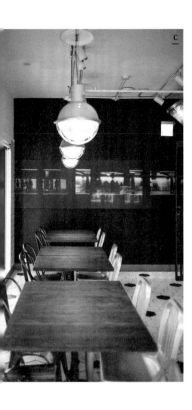

A 以時鐘貫穿旅行主題

以白為主視覺的空間裡，將其中兩面牆漆成深色，讓空間變得沉穩；而以世界鐘做為牆面裝飾，則呼應以旅行為題的設計概念，但仔細一看所有時間皆相同，帶點幽默的手法，其實是想強調與眾不同的獨特性。圖片提供_check cafe

B 延續老屋味道，創意賦予新意

把老房子原本的壁面狀態當成空間裡的自然裝飾，利用牆面裝飾突顯其歲月痕跡；部分牆面漆成深藍色，搭配鮮豔黃色明管，沉穩之間增添活潑氣息，也替空間帶來更多令人玩味的想像。圖片提供_ici cafe

C 攝影作品替牆面帶來流動感

選用深色牆面替空間帶來些許沉穩感受，同時也是為了延續牆上以紐約地下鐵為題的攝影作品，重複曝光效果不只替攝影作品注入流動感受，牆面也因此變得更為活潑生動。圖片提供_check cafe

D 老房子的過往痕跡變成好故事

與一般住宅翻新裝修的概念略不同，有些咖啡館在覓點、找房時特別喜歡老社區、老房子，並特意將屋裡老牆面或樑柱留下來，以無包覆或簡單漆飾的方式做成工業風，讓歷史痕跡變成空間的好故事。圖片提供_力口建築

隨興手感牆，烘托
老屋歲月時間感

文－ellen

圖片提供－リノベる

株式會社

住在東京的屋主夫婦，兩人皆熱愛復古、時尚，對他們來說，這棟有著十幾年屋齡的老房子，雖然在別人眼中看起來老舊，但對他們來說，房子裡到處都看得到歲月刻劃過的痕跡，反而正是讓他們著迷的地方。

一開始，空間便以夫妻倆喜歡的復古風定調，刻意保留老房子原始狀況，不做過多的修飾，即便是在牆面上刷上油漆，也不是規規矩矩的漆上去，而是讓牆面看起來有種未完工的隨興手感；一般會在水泥牆上做最後上漆的工序，在這裡卻是省去這個步驟，直接讓水泥裸露出來，不特別去掩飾材質的粗獷、不完美，反而用欣賞的眼光，領略材質最原始的質樸之美。

目前雖然只有夫婦兩人，但在空間規劃上希望能保留一個房間，以便未來做為兒童房，因此為化解坪數小隔牆過多容易變得狹隘的壓迫感，以開放式做空間規劃，把客廳、餐廳及廚房安排在同一區塊，不以實體隔牆做隔間，而是利用傢具界定場域，空間得以保留完整並營造開闊感受，也滿足屋主想要一個大客廳的期待。

另外，將客廳的一部份割為兒童房，並以布簾取代隔牆，增加空間使用的靈活性，未來若真有需求也可重新將牆砌上。傢具扮演著空間畫龍點睛的角色，延續空間裡的復古風，以具有手感與復古味道的老傢具做選擇，讓有著過往故事的老傢具，為空間注入更多讓人慢慢咀嚼的迷人況味。

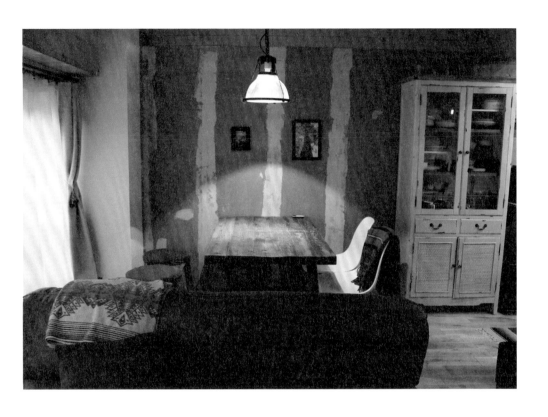

基本資訊 地點-日本。坪數-約19坪。家庭成員-夫妻
屋主介紹 屋主喜愛復古時尚風格,因此希望居家空間能呈現復古氛圍。

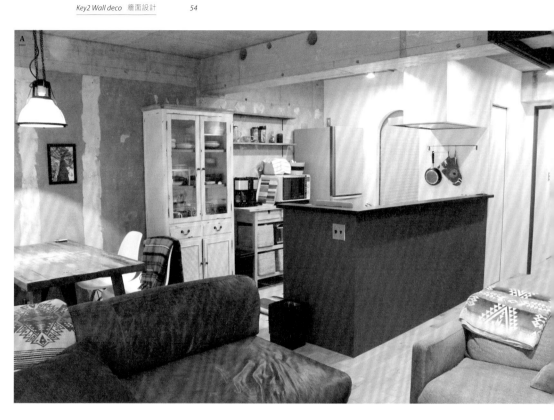

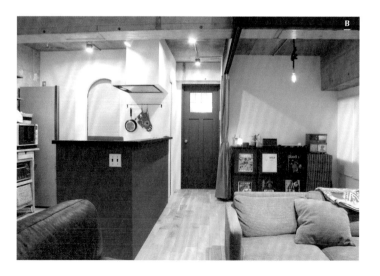

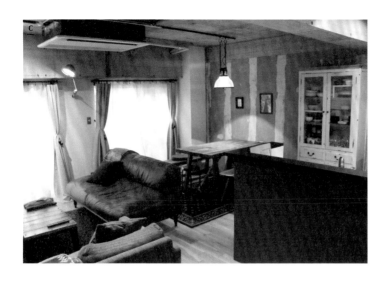

A 以吧檯界定出料理美食空間

利用吧檯界定出廚房位置,讓烹煮料理享有獨立空間,吧檯高度同時也能適度遮掩料理檯面,藉此降低生活感,維持整體空間的視覺美感。

B 軟性隔間保留開闊感

預先規劃的兒童房,以黑色窗簾盒做出隱性區隔,並輔以布簾做為隔間工具,空間可隨屋主需求彈性使用,同時又不失其寬敞。

C 風格傢具展現時尚品味

選用具復古及工業風元素的傢具及燈飾,藉此烘托空間裡濃濃的復古氛圍,也替居家空間注入屬於屋主獨特的生活品味。

D 精簡數量,以經典款式提升空間質感

為避免過多傢具讓空間變得狹隘,選擇經典耐看的款式,點綴空間的同時,也提升空間質感並成為視覺亮點。

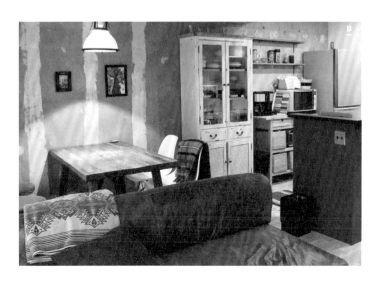

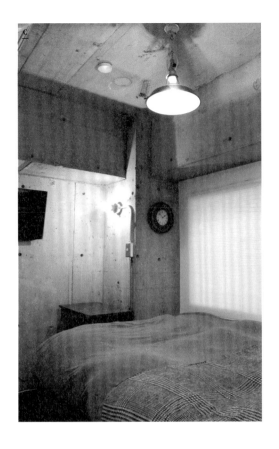

A 善用採光優勢，讓光影為空間豐富層次

以傢具界定空間，讓空間顯得更為寬敞，同時發揮兩面採光優勢，只簡單以窗簾及捲簾調節光線，藉由不同窗簾形式，讓光線有更多層次與變化。

B 隨興手感展現自然生活感

牆面沒有特別加以修飾，反而呈現自由隨興手感，搭配仿舊櫥櫃及舊木餐桌，沒有精緻刻意的線條，反而營造出讓人放鬆的空間氛圍。

C 極簡卻不失舒適的舒眠空間

主臥室延續主空間的極簡，只以工業感燈飾，融入些許工業風調性，避免讓過多冷硬元素，影響睡眠空間的舒適感。

幾何切割配顯色櫃
牆，吸睛度滿點

文－黃珮瑜

圖片提供－隱室設計

每當一個人在勾勒自己理想的生活樣貌時，除了熱情、開放這類抽象字眼外；住宅的形式、大小與整體氛圍，經常會在這樣的話題中現身並跟自我連結，成為一種形而外的內在表徵，具體揭櫫我們所渴望與追求的，那些，關於「美好」的定義。

屋主姚先生的家，位在內湖區獨棟三層樓的透天厝中，由於目前僅有夫妻倆口又與雙親同住，改建之初便希望讓這個專屬天地在實用之餘能夠充滿開闊、無拘的氣息。整合建物條件與屋主需求後，設計師決定善用邊間特性，讓每一個活動區域都能保留自然光。此外，刻意選用玻璃作為隔間牆主材，不僅便於穿引各區光線擴增明亮，同時也藉異材質拼接，創造出幾何線條美感與視覺樂趣，提升住宅活潑面貌。

屋主熱愛棒球，本身也參與社會組棒球隊練習，於是安排一只幾乎高達天頂的青綠色鐵櫃作為專屬的球具收納空間；此一手法不僅化解掉開門見房的風水疑慮，並將屋主的個人特色彰顯出來，同時也替色彩偏淡的空間導入一個聚焦點。由於室內無機質的建材較多，工作桌與置物層架全都使用非洲柚木實木，希望藉著厚實的木感來平衡玻璃與鐵件的冷硬；也因有所兼容，居家在涵納寬廣的自由與標誌自我的同時，亦能成為生養活力與開創夢想的最佳基地。

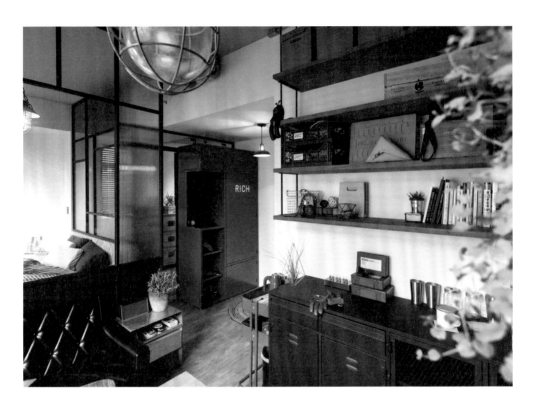

基本資訊　地點-台北市。屋齡-15年。坪數-15坪。家庭成員-夫妻

建　　材　仿水泥紋塑膠地板、海島型地板、科技板、鐵件烤漆、非洲柚木、花磚、鐵網、長虹玻璃

屋主介紹　姚先生業餘時會參與棒球隊練習，對新家最大渴望就是擁有專屬的球具收納空間，以及能將喜歡的青綠色運用於空間中。

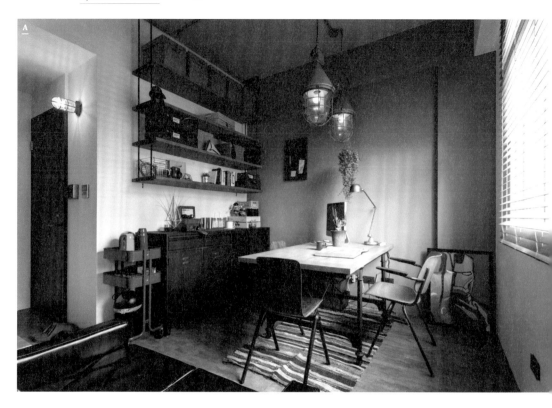

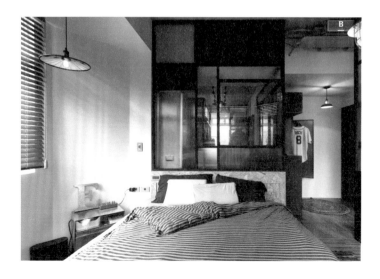

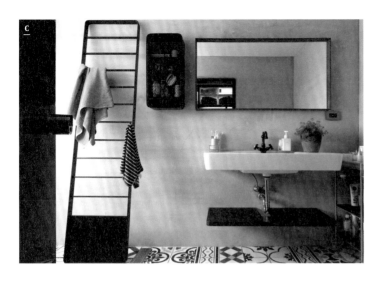

C

D

A 粉綠+留白憑添居所溫馨

客廳使用玄關塑膠地板材質延續公共區域範疇，但牆面以顏色粉嫩的湖水綠呼應青綠鐵櫃帶出機能差異分野。牆面上層以實木板與鐵件共構收納，下層則以鐵櫃鋪陳；透過上虛下實的規劃營造出留白餘韻，也讓牆面表情更立體。

B 幾何切割形塑蒙德里安風格

刻意選用清玻璃、長虹玻璃與粗細不同的鐵網拼接成隔間牆；一來有助延展景深、強化區域之間的互動，二來拼接手法破除了中規中矩的視覺印象，藉由玻璃、鐵質與木材色塊差異，創造幾何圖形趣味，也釋放更多空間想像。

C 用花磚律動空間氣氛

浴廁牆面以水泥統整，透過無贅飾的原材表現徹底釋放身心疲憊。水泥牆用於此，日後有起砂現象也便於清理。地面花磚以排水溝為界，洗手檯下方是規則圖紋，另一側則以亂紋呈現，藉由小小差異創造更多同中求異的設計樂趣。

D 減少櫃體拓寬場域開闊

由於內外牆幾乎都有窗，為確保這種穿透的開闊感及令休憩空間能夠舒眠，刻意將臥室與衣物間分立以維持清爽。此外，利用鋼管取代電視櫃並在窗下設置臥榻，既滿足了雜物與影音設備收納需求，亦有效降低了櫃體的壓迫感。

保留原始紅磚與舊木材質牆面，傳遞老房子的歷史與價值

文－陳佳歆

圖片提供－奇拓室內

裝修設計有限公司

對於一間超過40年的老屋，設計師有許多課題需要解決，除了老舊屋況、管線以及狹長房形等實際問題之外，最重要的是要用什麼態度面對悠久的歷史。屋主是一對年輕的夫妻，男主人曾在美國留學而女主人是位飾品藝術家，期待空間有獨特個性也能融入紐約的生活感，於是設計師決定以尊重老房子概念來發展，適當保留空間的歷史痕跡。

房子雖然老舊，但所在位置面對台北市中難得的美好窗景，設計師特別降低窗台高度，創造有如紐約Loft般的大尺度窗戶，同時為長形空間納入更充足的窗景及採光。格局順著空間輪廓規劃並盡可能減少隔間保持開闊感，開放式的公共空間包括一間以灰玻璃為隔間的女主人工作室，廚房之後則為較需隱私的寢居空間。

設計師在材質運用及壁面設計上傳遞老房子的歷史，局部牆面刻意保留原始紅磚，並運用木造平房拆除的舊木料及回收再利用的鐵件妝點空間，像是鐵件書櫃、跳色人字拼地板、舊工廠回收的吊燈、餐椅等，發揮創意讓老物件展現新價值；設計師在滿足使用者現代生活的基礎下，強調房子的內在歷史精神，使空間更富意義及價值。

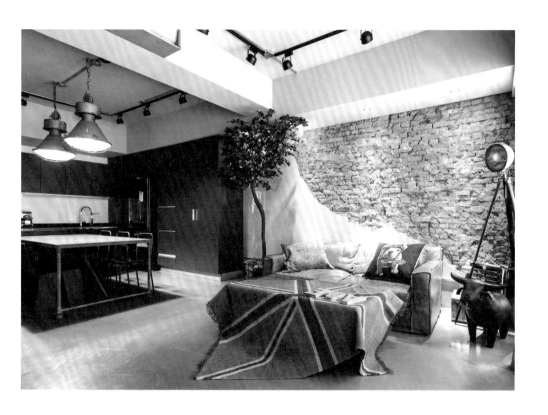

基本資訊 地點-台北市。屋齡-40年公寓。坪數-55坪。家庭成員-夫妻

建　　材 石材、實木皮、無縫地板、烤漆、木地板、玻璃、鐵件、舊木板

屋主介紹 男主人從事金融業，女主人是位出色的飾品藝術家，期盼空間能展現獨有的個性，而不是流於表面的Loft風格；有在家工作需求的女主人也希望家裡每個牆面及角落都能成為拍照場景，以襯托自己的飾品藝術。

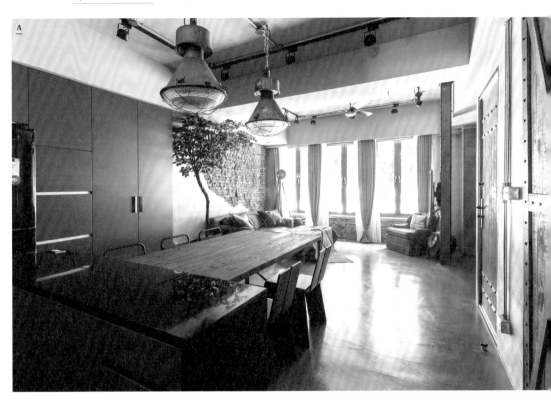

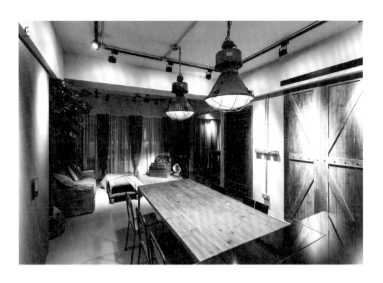

A 降低窗台高度讓窗外景色、光線與室內對話

在建築結構允許下，將原本老屋窄小的窗戶重新規劃，大幅降低窗台高度使窗戶尺度加大，創造紐約Loft形式長形窗戶，以迎接所處位置的對外綠意與景色，也使整體公共空間能獲得更明亮的光線。

B 鑿開牆面裸露原始紅磚保留老房子的歷史痕跡

工作室裡的牆壁在處理壁癌問題之後，設計師親手界定鑿開牆面的位置，裸露部分原有建築的紅磚，同時經由特殊上漆處理，減少粉塵清理上的問題並延續牆面壽命，再利用回收鐵件訂製書櫃，搭配工業調性傢具；每個空間角落都成為女主人飾品藝術拍照的最佳場景。特別訂製的跳色人字拼地板，也具有濃厚復古風情。

C 搭配工業風格傢具呈現空間設計主軸

傢具是空間的靈魂，在設計師的建議下，女主人以自身品味挑選符合空間精神的傢具作搭配，像是帶有鐵件及舊木元素的工業傢具、洗舊處理的皮革沙發，在空間中新舊質感彼此互相融合，大型工業吊燈更成為空間焦點。

D 以回收舊木料增加主臥溫度

主臥延續整體空間調性，局部採用仿水泥漆呈現，在地坪及床頭牆面則採用較為溫暖的木材質，以緩和過於冰冷的感覺，讓休憩的寢居更為溫馨舒適，其中床頭牆面採用舊木平房被拆除下來的老舊木料，重新整理後再以手工拼整，呼應空間的歷史精神。

不同牆面材質，堆疊
出精采的生活場景

文－ellen

圖片提供－橙白室內裝

修設計工程有限公司

曾在國外留學，受國外自由氣氛感染的屋主，不時會和朋友相約聚會；因此這間只有14坪大的房子，被屋主定位成招待朋友及娛樂休閒的地方。平時居住的空間坪數較大，以現代風格為主，一開始討論如何定調空間風格時，設計師便建議不坊以國外流行許久的工業、Loft風做為設計主軸，與居家做出區隔，同時也符合休閒卻不失品味的空間想像。

遵循Loft精神，整體空間不做任何隔間，僅利用矮櫃、傢具、旋轉電視架界定不同場域，藉此釋放空間營造不受拘束的開闊感；並以粗獷、手感的穀倉門及文化石牆，帶出風格元素，同時又藉由木素材的溫潤質感，和刻意挑選的仿紅磚文化石，適時軟化工業風過於冷硬的調性，並搭配帶有工業感的燈飾、傢飾，豐富空間裡的層次感。

工業風元素過多容易讓居家空間缺少舒適感，因此設計師選擇採用深色調，利用深色具有沉澱情緒的特質，讓空間變得更為沉穩，且自然而然散發出讓人感到放鬆的氛圍，也襯托出空間裡的低調時尚與品味，打造出一個溫暖適合與朋友相聚的休閒場域。

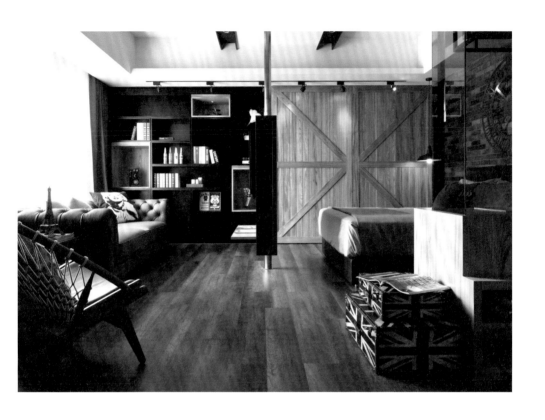

基本資訊　地點-台北市。坪數-14坪。家成成員-單身

建　　材　文化石、鐵件

屋主介紹　目前這個房子屋主設定為休閒娛樂用，由於曾在國外留學，因此不拘泥任何風格，但希望能打造一個讓人感到放鬆的休閒空間。

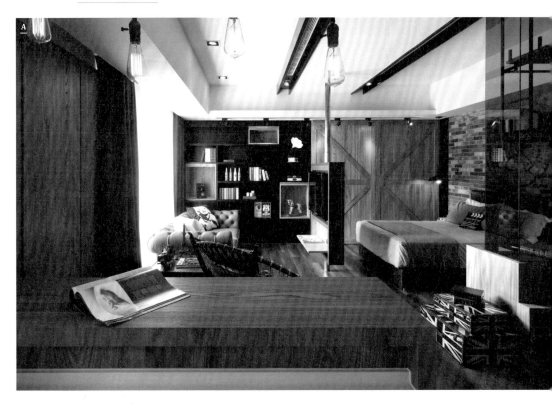

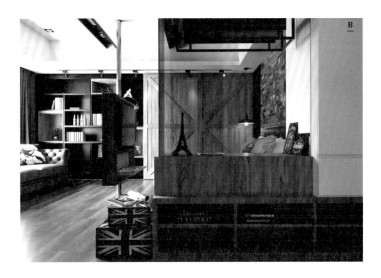

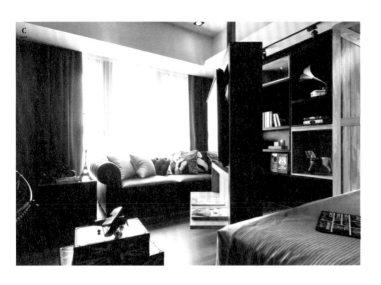

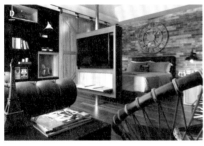

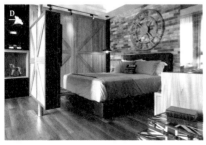

A 造型牆櫃成為空間吸晴點

不規則幾何圖形組合而成的黑色牆櫃,具有收納與界定功能,更巧妙與同一立面的穀倉門串連成一道極具特色且吸晴度百分百的牆面。

B 玻璃、矮櫃不影響開闊又具設計感

櫃體以矮櫃為主,藉由木貼皮及鐵件,帶出工業風元素,至於安排在玄關處的頂天收納櫃,則充份發揮收納功能,同時不影響主空間的開闊感。

C 傢具、傢飾做點綴,展現時尚品味

特別挑選帶有工業與英國風的傢具、傢飾,利用這些單品豐富強化空間風格,也能展現屋主的生活品味。

D 加入巧思設計,讓生活感融入風格

可360度旋轉的電視架,讓電視牆機能變得更靈活,背面則以穀倉門元素做美化,讓具生活感的電視也能融入空間風格。

Item

單品

法國鑄鐵窗鏡

雖是來自年代久遠的老窗,但無懈可擊的斑駁原漆,反而襯托出老鑄鐵窗的獨特魅力,少見的上掀式小窗設計,更完美呈現來自1930年代的精巧有趣設計。價格電洽│by iwadaobao│攝影_Amily

法國老門片

色彩斑駁的模樣是歲月最精彩的表情,從1920年到現在,歷經漫長歲月的法國老門片,不論當成床頭板、滑門或是牆面裝飾,依然是居家空間裡最美的焦點。價格電洽│by iwadaobao│攝影_Amily

Gem掛鏡

Tom Dixon的作品跳脫追求外形的矯情,注重材料本身特質,使其作品別具特色,造型簡潔充滿科技工業風格,將生活與前衛技術完美結合。NT$30,700元╱個│by LOFT29 COLLECTION│圖片提供_ LOFT29 COLLECTION

法國鑄鐵窗鏡

歲月的鏽蝕呈現的是經過時間沉澱的美,掛在牆上讓人彷彿進入1930年代的空間場景;側掀式的小窗設計,則巧妙讓光線藉由折射而有更多層次表現。價格店洽│by iwadaobao│攝影_Amily

古麻袋

此麻袋為過往日本人以粗麻繩手工編成，編織得極為緊密，堅韌耐用，隨著時間顏色漸漸泛黃愈變愈好看，隨興放入些許花草，當成牆面裝飾別有一番風味。NT$3,700元／個｜by古道具｜攝影_Amily

雕花相框

可以雕花相框為主視覺，和小型的相框組合成一面相片牆，由於相框極具造型，因此即便單純運用相框，也能成為牆面視覺焦點。NT$432元／個｜by集飾JI SHIH｜圖片提供_集飾JI SHIH

榔頭
掛衣桿

具原始質感的老柚木搭配上粗獷的榔頭，就成了掛衣桿，簡單的組合不只實用，也成為讓牆面更有型的壁飾。價格電洽｜by Mountain Living｜圖片提供_Mountain Living

雜誌圓筒
壁飾

馬口鐵製的圓筒壁飾，造型有趣、別緻，其實也具備實際收納功能，掛在牆上不只好看也好用。NT$990元／個｜by集飾JI SHIH｜圖片提供_集飾JI SHIH

瘋字體1 AG海報

Playtype的字體海報系列來自E-type的平面設計團隊，運用字體與顏色變化的編排，不論是單獨掛上或是並排陳列，都能展現特殊濃厚的設計氛圍，也可利用海報排列成有意義的字母。NT$2,080元／張｜by Design Butik集品文創｜圖片提供_Design Butik集品文創

Harlequin 方塊壁貼

輕易撕黏的方塊壁貼，可依喜好排列組合位置，創造個人專屬的牆面表情，方便輕鬆變化的特色，能隨時維持空間的新鮮感。NT$2,480元｜by Design Butik集品文創｜圖片提供_Design Butik集品文創

鳥語花香之 花鳥蝴蝶畫

仿古又帶有自然元素的畫作，適合與乾燥花等立體擺飾品做搭配，形成一個有主題的牆面設計，略帶暗沉的色調，很適合寧靜、復古的空間。NT$1,180元／個｜by集飾JI SHIH｜圖片提供_集飾JI SHIH

六角磚 懷舊系列

設計概念以仿製陶磚經過時間淬煉後所呈現的懷舊氛圍，斑駁的色澤流露溫潤的質樸感受，無疑是最適合呈現經典復古風格。價格電洽｜by安心居｜圖片提供_安心居

Satellite
隔音飾板

Satellite隔音飾板系列，設計師是當家CEO-Jon Gasca，結合隔音功能與裝飾效果，將Eclipse咖啡桌經典的鵝卵石造型運用其中，有機線條為空間帶進自然氣息。NT$32,000元｜by LOFT29 COLLECTION｜圖片提供 LOFT29 COLLECTION

壁飾

黑色雖然略為陽鋼，但不論是鄉村風或工業風都很適合，掛在牆上讓牆面更有主題，也可收納一些隨手小物或信件。NT$750元／個｜by集飾JI SHIH｜圖片提供_集飾JI SHIH

Lustre Tile
彩釉磚壁紙

印製在金屬箔層且帶有數層半透明墨印上，表面呈現細微裂紋。配色的不同營造出相異風格，類似變色鏡或工藝虹彩釉陶瓷效果。NT$5,350元 RL｜by雅緻室內設計配置｜圖片提供_雅緻室內設計配置

H-19手作風
六角吸音磚

以木絲和水泥混合壓製而成，無甲醛的環保成分，使用更安心，多孔隙表面具吸音效能，能維持居家寧靜。多色選擇和簡潔六角外形，能發揮創意自由拼貼在牆面，形成居家最美的裝飾。價格電洽｜by 華奕實業｜圖片提供_華奕國際實業有限公司

Key 3

Stylish corner

—

風格角落

—

風格角落

**設計師
白培鴻
嚴選**

由於整體空間被公梯切分成兩半,讓左右兩側有些對比的落差,是此案設計的趣味之一。加上這裡又有室外、半室外跟室內三個視覺層次,利用清玻牆面來銜接整個動線跟創造景深,效果比預期的更好。

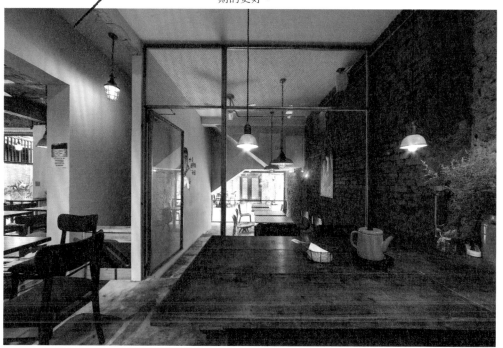

圖片提供_隱室設計

A 帆布旗昭示販售、銜接畫面

凹柱設定為商品展售區，刻意放淡背景涵納商品可能性，並藉固定掛勾與活動式桌面調度陳設。此外，以霧透貼裝飾的廁所門片頗具特色，故利用同色調灰藍邊框搭配帆布旗做相鄰兩區的視線銜接，同時藉旗幟營造出宣傳印象。圖片提供_虛孟設計

B 以原木箱收藏空間回憶

迎窗沙發區光線燦亮，讓駁雜對比的牆色少了厚重感，轉化為舒適且具特色的妝點。三人沙發前的木桌，是一樓義式咖啡機運送時外盒，透過一剖為二的簡單裁切化身成桌几，滿足實用同時，也將開張營運的回憶一併保留收藏。圖片提供_實心設計

C 簡單色調映襯工業風傢具創造悠閒氣氛

咖啡館以水泥地、白牆及鐵件三種簡單的元素構成立面主要印象，戶外吸煙區採用半高鐵欄杆界定區域，搭配高腳桌椅與復古工業壁燈，營造出下班後輕鬆愜意的用餐氛圍。圖片提供_成者設計

D 老辦公空間退縮設計變身廊道咖啡座

將具有年代的老房子外牆換上顏色不均勻的綠色釉面小口磚，再以外牆退縮設計出廊道咖啡座區，搭配木棧板植栽的遮隱，以退為進地營造出街頭咖啡館的悠然自在，自然而然地讓咖啡香溶入台灣舊街廊的慢活味。圖片提供_RENO DECO

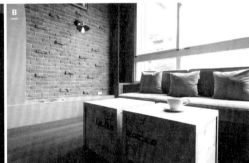

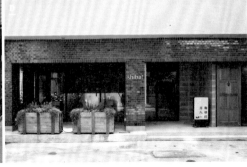

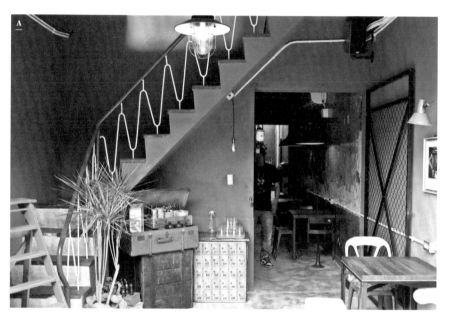

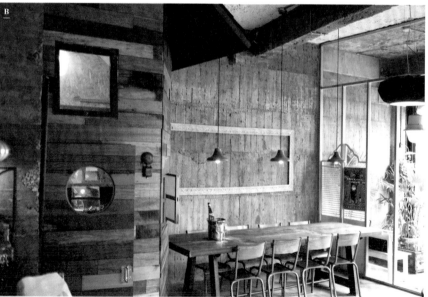

A 化畸零地為空間亮點
將樓梯下原本難以利用的畸零地，當成小型展示空間，擺放平時收集的舊貨以及植栽替空間做點綴，豐富空間的同時也成功製造亮點。圖片提供_ici cafe

B 棧板木屋開啟探險想像
水泥原色構築的板模牆藉素樸面貌釋放光影魅力，配襯簡單的線板框，讓視覺收斂聚焦卻又隱藏無限可能。以舊棧板拼組的小木屋其實是兒童遊戲間，參差木色與線條替空間增加層次，不同窗型則兼顧了照看方便與造型美感需求。圖片提供_隱室設計

C 植栽綠意映襯特色單椅展現咖啡館主題
一間以椅子為主題的咖啡館，在吋土吋金的台北市大安區裡，特別留下一塊不小的戶外空間栽種植物，並搭配各有特色的造型椅子作為門面，突顯了咖館主題特色，落地窗內流動的人影也成了最佳背景。圖片提供_直學設計

D 燈光、植栽、小物共構情調
160×45公分的夾板染色檯面在銜接處增加5公分邊線升級質感。此處以教學海報延續設計、增加亮點。伸縮燈既可營造情境，也可向右挪移替展品增色。檯面上利用線軸增加趣味，高低植栽與罩盤則形成三角平衡，讓畫面更和諧。圖片提供_雷孟設計

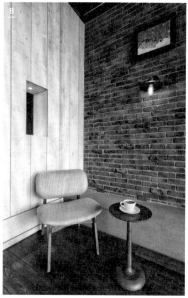

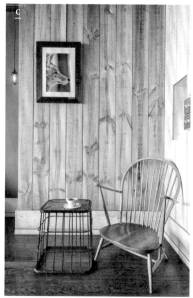

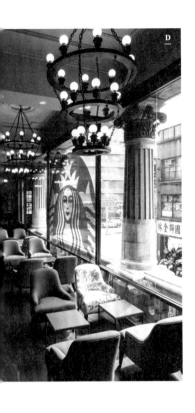

A 課堂桌椅勾起青春懷舊聯想

近年來，自然、環保與懷舊的生活概念成為許多人的信念，也有不少店家以此為經營目標。店內不僅營造簡單視覺、充滿書卷味，巧妙利用畸零角落擺上一張課堂桌椅，也能勾起許多人的懷舊聯想。圖片提供_力口建築

B 深淺交雜共譜繽紛和諧

未經磨砂的白牆以粗糙木感與磚紅石牆對望舉畫悠閒。從牆面衍生而出的綠底粉光階臺，既是信手置物好地方，也是隨意小坐時的承托。暗色地板上融入一只芥末黃的椅，再用可愛的圓几活潑線條，誰料繽紛也能如此寧靜和諧。圖片提供_果心設計

C 雙色木牆營造悠然角落

用台杉原木與刷白兩種色調建構私密角落，牆上孔洞彷彿專屬的窗供人品味室內風景。挑高空間則以20公分高踢腳板勾勒大方。帶有歲月痕跡的二手扶椅與木底污衣籃左右唱和，襯上穩重的黑色地材共鳴，心便自然沉澱下來。圖片提供_果心設計

D 穿梭巴洛克建築時光隧道

運用一片玻璃，讓4根希臘式石柱與室內現代古典風格加以融合，堆砌出時空穿梭的氛圍，也打造出一個適合欣賞街上風景的角落。圖片提供_統一星巴克

E 酷酷小植栽與不鏽鋼桌面相映成趣

在歐式咖啡館中經常可見到花藝擺設，但喜八喜歡在店內放入大小綠色植栽，搭配溫暖黃燈自成另一種個性化。咖啡桌也特別選配亂絲紋的不鏽鋼桌面，讓映射出來的光源酷中帶有柔和感，無論閱讀或者品咖啡都特別舒服。圖片提供_RENO DECO

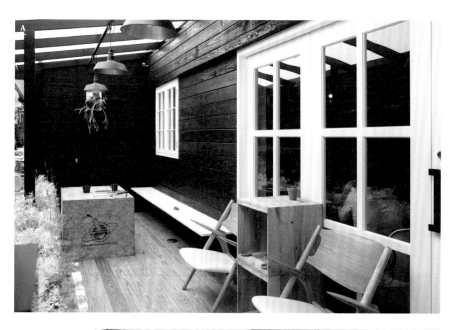

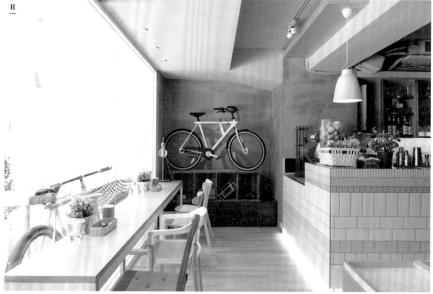

A 換個顏色重塑空間個性

以木素材為主要使用材質,顏色則以黑白為主視覺,同時融合自然與簡潔二種元素,也將經常被忽略的戶外空間,變成讓人駐足的個性角落。攝影_Amily

B 多面向思考空間配置,角落也是分享基地

位於市區的一樓空間以落地窗解決採光問題,同時在入口窗邊位置設置一字形單人座區,獨自前來品味咖啡的消費者能面窗而坐,欣賞街上的來往人群,並在角落空間展示設計品,讓咖啡館成為一個交流設計的平台。圖片提供_直學設計

C 日系精工設計成就細膩風格

店主因喜歡京都錦小路的素雅氛圍,而決定在店內風格上採以日系的精工設計,特別是細節打造上,如紅磚吧檯作延伸面成為置物架、收銀台前端的木作檔板,每一線條與細節都極為講究,也成就空間的細膩感。圖片提供_力口建築

D 插畫牆為生活帶來抽離的輕鬆感

天馬行空地插畫牆是打破嚴謹或機能性空間的最佳元素,也是商業空間常見的設計手法,往往成為空間最大特色。其實插畫牆也可用至居家,讓一成不變的生活帶來抽離的輕鬆感,但範圍不宜過大。圖片提供_力口建築

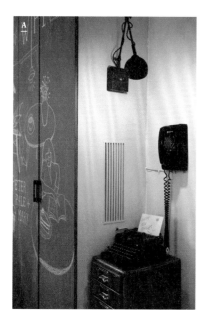

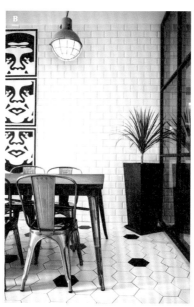

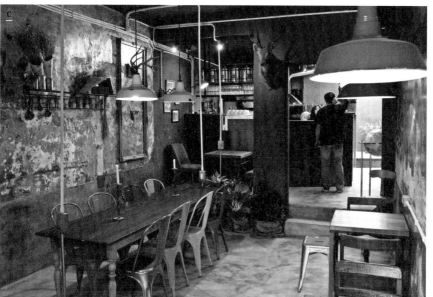

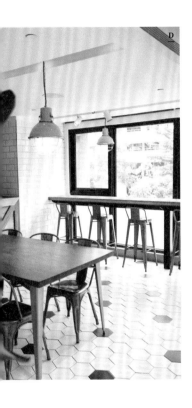

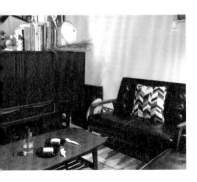

A 賦予小空間更多想像

多出來卻又無法使用的空間，簡單擺上收納櫃，掛上復古電話，再輔以壁燈，統一單品復古風格，小小角落自然也能變身讓人留戀的空間。攝影_Amily

B 替空間注入綠色生命力

在轉角擺上綠色植栽，雖然不起眼卻意外讓原本冰冷的現代感空間，多了點生命力與綠意；刻意選擇葉片較為尖角錐型，則是呼應空間俐落基調。圖片提供_check cafe

C 活躍空間的繽紛色彩

斑駁的牆面、仿舊木桌替空間營造出濃濃的復古氛圍，跳tone地選用多彩多姿的坐椅，原本過於低調的空間瞬間活潑了起來，也成為咖啡廳最吸睛的角落。圖片提供_ici cafe

D 享受一個人的咖啡時光

臨窗設計的高檯位置，不只可以獨享滿滿的陽光與戶外景色，也很適合不想被干擾，一個人享受靜靜喝杯咖啡或閱讀的時光。圖片提供_check cafe

E 以傢具型塑空間氛圍

想打造一個舒適的空間並不難，一張簡單的沙發加上復古木櫃，傢具材質本身蘊含沉穩的特質，自然而然就能散發出令人愜意放鬆的氣息。攝影_Amily

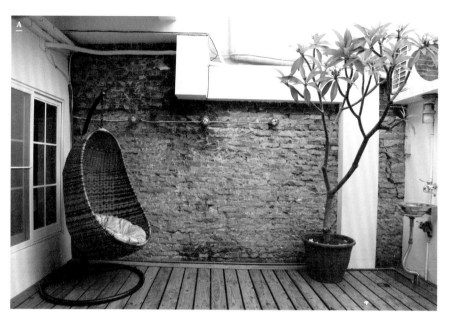

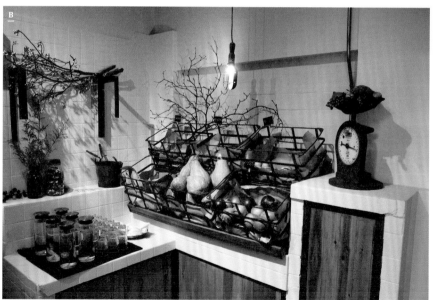

A 自然元素竊享一刻休閒

戶外庭院強調輕鬆休閒的渡假氛圍，簡單的白牆搭配自然樸實的木棧板，再佈置上一盆綠植栽做點綴，創造清爽視覺；窗前擺上一座藤編搖椅，提供客人舒適坐看藍天白雲，竊享難得的休閒時刻。圖片提供_小西門時光驛棧 West Town Cafe

B 老灶台的蔬果市集新概念

將早期住宅廚房的水泥造台重新刷上刷上白漆和杉木板，整齊擺放六個老件鐵籃，收納店內料理食材兼具展示效果，邊側巧妙擺上一座復古磅秤，搭配乾燥植栽做裝飾，彷彿走入國外蔬果市集場景；最後，自天花垂下一盞鎢絲燈打光，溫馨暖意油然而生。圖片提供__kokoni cafe

C 書報置物架展現貼心的待客之道

對許多上咖啡館的客人，重點不只在喝咖啡，而是感受店主人體貼的心或空間。如面牆的長桌下方有斜板架出的置物架，讓客人可以更無牽絆地喝咖啡，小設計不只給客人自在的時光，也更有設計感。圖片提供_力口建築

D 橙黃燈光增添空間復古暖意

面對已有約140年的老房子，即使大動作裝修仍不忘留下一面復古磚牆彰顯它的時間感，將空間定調為復古的工業風格，溫暖木質中和了鐵件的冷調，雖不刻意採取大面開窗引光入室，自上方垂下的橙黃色的燈光，反而增添其復古暖意。圖片提供_小西門時光驛棧 West Town Cafe

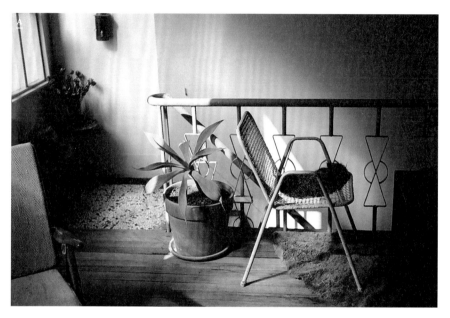

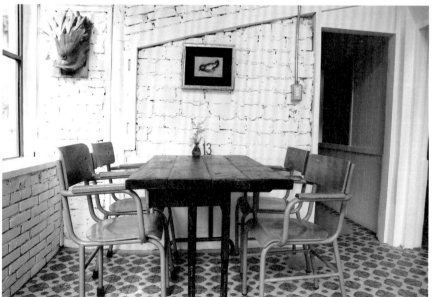

A 自然光影為空間作畫

看重空間的採光，在窗前佈置一處風格角落當作二樓咖啡廳的入口端景，依照季節更迭自由調整其佈置主題，讓日光隨時序變換於空間中拉出一道道自然光影；同時，延用房屋舊有的樓梯結構和扶手樣式，加入充滿時間感的回收舊木地板，帶出空間的古意和雋永的人情味。圖片提供＿kokoni cafe

B 新與舊，融合獨特空間氛圍

以老屋既有花磚地坪做鋪陳，保留立面磚牆的原始紋理和菱角直接刷上白漆形成個性化背景；作為前景的四人座位區，則巧妙混搭同為古董的美式學生桌和德國學生椅，亦新亦舊的獨特氛圍，透著一般新式商空難以複製的特殊韻味。圖片提供＿kokoni cafe

C 以分享為概念，混搭多元老件

在店內二樓佈置一處多人共用的大餐桌，古董實木桌、老式製圖椅、漁船專用的防爆燈，以及一座體育館大型計時器替代壁掛式時鐘，多重老件混搭，讓空間化身古董愛好者蒐藏分享的場所；看似低調的深色天花則刻意裸露出屋頂瓦片，襯著支撐結構的木橫樑，有效確保了視覺的趣味性。圖片提供＿kokoni cafe

在任何角落，貓咪都
能慵懶享受陽光的家

文－ellen

圖片提供－リノベる

株式會社

位於小巷弄裡，距離熱鬧的大馬路有點距離，但可以擁有沒有任何遮蔽的美麗景致，或許交通上並沒有很便利，但這樣的居住條件，卻正好滿足屋主想打造一個讓家裡的2隻貓可以天天慵懶地享受陽光，夫妻倆也能悠閒享受自然景致的家的期望。

屋主崇尚簡單自然的生活，所以居住的空間也以此為基調，除了需顧及個人隱私的私人空間外，把一家人平常活動的公共空間整合為一，藉由捨棄實體隔間拓寬居住空間，營造寬敞、開闊的感受，另外善用採光優勢，利用大量開窗，讓陽光和風可在室內自由自在遊走，同時也將屋主最喜歡的美麗景致引入室內，藉此創造出一個通風又舒適的居家。

空間規劃上以親近自然做安排，建材則強調使用不含任何化學藥劑，牆面塗上環保具調節濕氣等功能的珪藻土，讓原本單調無趣的白色素牆，增添些許隨興的自然手感，同時又能兼顧健康與環保；地板選用實木地板，其餘空間也大量運用老舊木料，經過歲月而呈現深沉色澤的老木料，為空間調入復古、懷舊氣息，而老物特有的沉穩調性，則可替空間注入閒適令人放鬆的居家氛圍。

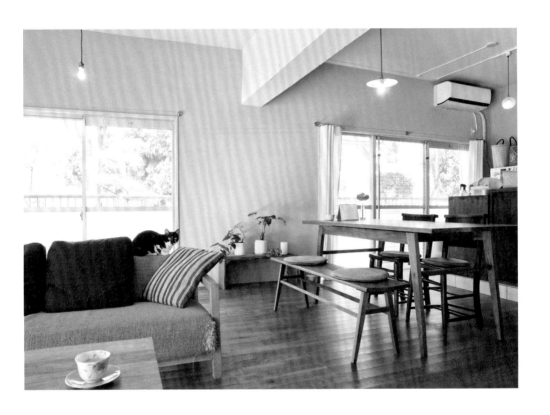

基本資訊　地點-日本。坪數-約28坪。家庭成員-夫妻、2隻貓

屋主介紹　喜歡自然簡單的生活,希望居家空間可以有眺望戶外美景,讓家裡的2隻貓也能生活在時時灑滿陽光的空間。

C

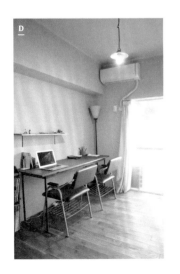

D

A 綠色小窗成為吸睛焦點

鄰近客廳的房間,由於沒有對外開窗,因此在牆上開設尺寸較小的外推窗,藉此引入面外大窗的空氣與光線,呼應空間裡的自然元素,窗框與門框漆上綠色,濃烈的綠成了空間裡的一處亮點。

B 圍繞著自然綠意自在生活

選擇大量開窗,讓位在公共區域裡的每個角落,都能毫無阻礙地享受戶外景致與陽光,開放式空間規劃,也增加了家人彼此的互動與聯結。

C 以舊木刻劃自然生活感

以舊木打造而成的廚房,反而透露親切的生活感,為避免視覺雜亂選擇竹、木類的收納用具,統一視覺效果,卻又能對應以自然素材為題的風格元素。

D 工作、休閒皆可的靜謐小角落

客廳的一角規劃成簡單的工作區域,即便是工作中也能感受家人的氣息,若是工作累了,則可看向窗外,欣賞都市裡少有的綠意。

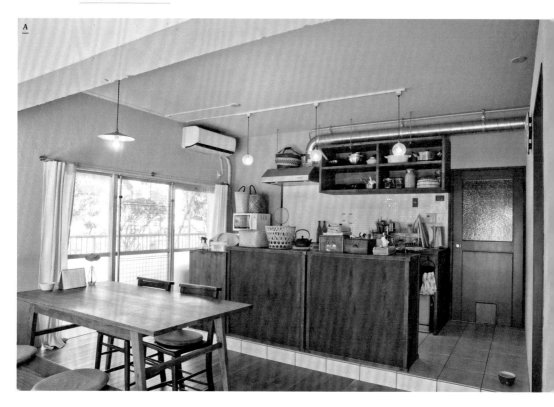

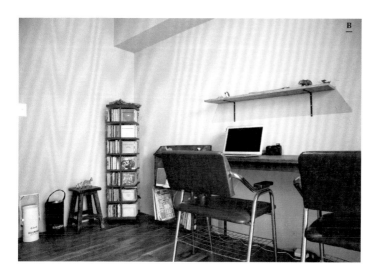

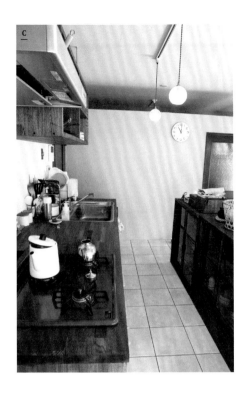

A 隱性隔間保留空間開闊感

廚房與餐廳之間略為架高，藉此簡單做出區隔，
考量到清潔問題，廚房地板採用霧面磁磚，便於
清潔也回應空間的懷舊氛圍。

B 統一小物調性，創造風格角落

隨興地在一些小角落擺放書架、CD架及一些小物
品，只要統一材質元素，小小的角落不會因此變
得雜亂，反而更能呈現居住者的生活風格。

C 老物展現歲月感

廚房的吧檯其實是由兩個老舊櫥櫃及一個二層櫃
組合而成，將有著歷史感的美麗木紋面向公共空
間，讓容易顯得凌亂的則面向廚房，靈活運用老
物件，讓老物件展現歲月痕跡的美。

鐵件加玻璃 引進日光
到每處角落

文－Tina

圖片提供－諾禾設計

空間的模樣，總是隨著期望慢慢浮現出來。屋主本身是導演，在居家附近另有工作室，因為工作型態及房子未經裝修，過去居家對屋主來說僅僅是下班後睡覺的居所。隨著新生兒誕生，為了給孩子一個舒適成長環境，於是重新裝修屋子。

屋子坪數約19坪，最大的期望是空間能變得完整，能讓小孩在童年有個不狹隘的玩樂空間。因此諾禾設計設計師翁梓富在規劃空間時，將動線重新規劃，讓客廳和兩間臥室傾在同一邊，通往臥室的走道空間成了孩子遊戲場所。

老房子通常有採光不足的狀況，兩間臥房的隔間改用鐵件加玻璃的方式，從臥房窗戶引進日光照耀到走道，白天小孩子在走道玩耍時，能有充足光線。除此之外，因為小孩子年紀很小，玻璃隔間讓孩童玩耍時，無論在房間或走道，父母都能看得到，比較安心。

建材選擇上，因為預算有限，於是利用呈現建材本身質感的手法，降低預算之餘兼顧空間品質。比如一般裝修時，加工的部份都會算進工錢，像是壁面粉刷油漆，要先上底漆，再上油漆，都是額外花費。

為了節省預算，改用水泥漆壁面，省卻事後加工。或鐵件加玻璃的隔間，在工廠做好直接帶來安裝，能強化室內採光同時縮減施工日期。利用凸顯建材素質的方式，降低預算，同時塑造了空間樸實簡約的氣氛。

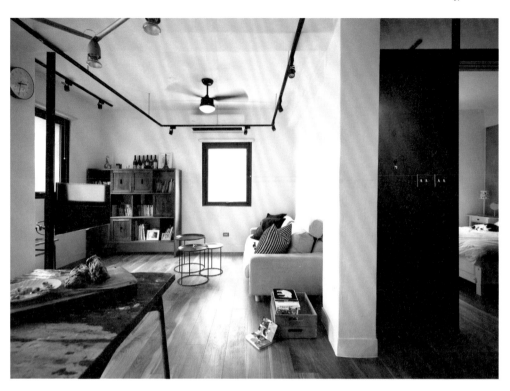

基本資訊 地點-新北市。坪數-19坪。家庭成員-夫妻、1子

建　　材 鐵件、玻璃、回收木材、海島型木地板、蜂巢狀磁磚、捲簾

屋主介紹 男主人是一位導演，家中誕生新生兒後，希望能讓小孩有個寬敞安全的居家環境，於是把原本居住的老屋重新裝
修。

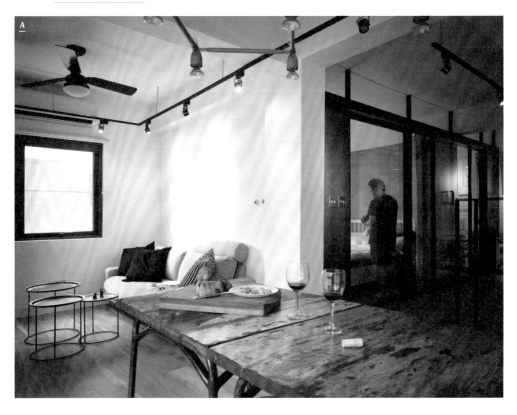

<u>A</u> 黑白色的簡約質感

為了讓小孩子有寬敞舒適的玩樂環境，空間內的家具盡量簡單，壁面、軌道燈的軌道、電視架、窗框都以黑白色系為主，呼應簡約質感。地面鋪設實木地板，孩子在地面遊玩時能感到舒適溫暖。空間內的光源簡單，刻意選用下降式軌道燈，讓軌道的線條增添空間立體感。

<u>B</u> 走道，是孩子的遊樂場

串連臥房、客廳和廚房的走道，是空間核心理念。屋主為了保留一塊完整區域做孩童遊戲區，於是設計師先構思了走道的存在，而其他空間因應而生。利用鐵件加玻璃做兩間臥房的隔間，納進採光，白天孩童在此玩耍也能沐浴日光中。

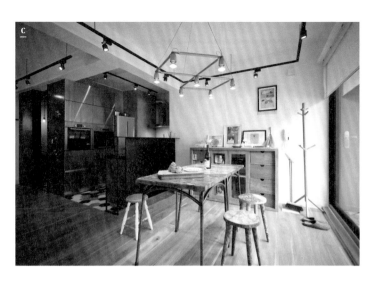

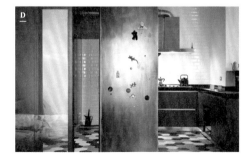

C 新舊交織獨特美感

全新翻修的空間內，擺上了一張來自國外的獨木舟船板做的桌子，斑駁桌面帶來濃厚歲月痕跡，再自然不過的色澤讓新造空間多了溫暖。坐落在落地窗前的桌子，最適合白天窩在此好好喝杯咖啡，吃頓悠閒早餐。

D 鐵板牆面展現風格

依循著盡量使用不經加工建材的設計理念，延伸到走道上的牆面，刻意用鐵板做壁面，直接安裝省時不費工，凸顯強烈風格感，呼應周遭環境用色，同時也能當留言板，可以在上頭吸附磁鐵，張貼紙條、傳單或純粹裝飾。

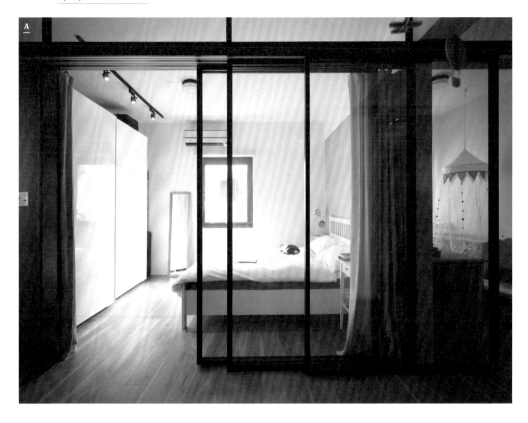

<u>A</u> **回歸純粹的臥房空間**

家人的關係是緊密的，但又需要保持著私密的尊重。因為屋主的孩童還很年幼，才能用鐵件加玻璃這樣透明大膽的隔間方式。顧慮到未來隱私性，房內的鐵件軌道上加裝窗簾，白色壁面和色系清爽的傢具，提高空間光亮度，光線不會被吃掉，從容的照映到室內，甚至走道。

<u>B</u> **帶著靜謐的美感**

小孩房銜接著玄關，格局原有的空間線條，形塑了視覺上的曲線。壁面選擇沉靜的水泥色，渲染空間的安詳氣息。壁面安置了數個小掛勾，在孩童幼年最無可避免需要瑣碎小物的階段，垂掛方便隨手取放的小東西。

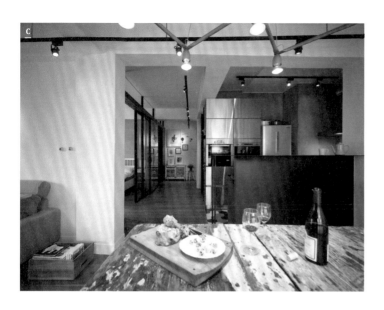

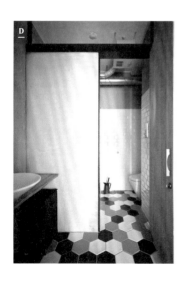

C 愛下廚者喜愛的一角

屋主本身愛下廚,規劃空間時,盡量在不大的室內安置了設備完善的廚房設施,並給了屋主一張美麗的餐桌。生活素養累積在空間內數個微小事物中,美好的廚房,美好的桌子,美好的空間,一環扣一環地陪伴屋主度過生命的每一天。

D 回收木材搭蜂巢地磚的個性衛浴

回收木材的最大特色是表面已有歲月感,而且價格較為便宜。未再做太多加工處理,盡量讓木頭的色澤呈現最自然的一面,做成衛浴門板和檯面,地板則選擇灰階色澤的蜂巢狀地磚做為空間配色。

肆意變化、和諧自在，還原生活該有的隨興面貌

文－鍾侑玲

圖片提供－三俩三設計事務所

對於家，每個人的想像各有不同，面對年輕好客的男女屋主，家，不僅是放鬆休閒的舒適場域，更是親朋好友共同聚會的重要場所。如何因應聚會需求靈活變動家中擺設，成為居家規劃的一大重點。

推倒舊有書房隔間，將客餐廳、廚房和書房透過開放設計手法，整合於寬敞的公共區域，交錯巧用不同建材質感紋理，自然粗獷的板模、細緻水泥牆、舊化磚牆……，有效界定出廚房、餐廳、客廳等使用範圍，並在視覺和觸覺上，創造和諧且豐富的立面表情。佈置上，以細膩復古的日式輕工業風定調設計風格、「藝廊」為概念思考，運用簡單化的色彩作為背景烘托，加入大量展示收納手法，書籍畫作、旅行蒐藏、鍋鏟廚具，隨手拿取擺放，讓生活小物躍升空間的視覺主角，搭配大量靈活性高的移動式傢具，便於屋主依心情或需求靈活變化居家樣貌，生活多了份隨性自在，亦帶出屋主生活品味和人文溫度。

為維持空間開闊視感，天花不做多餘綴飾，藉由整齊規律的軌道燈、電路明管，重新定義管線配置。地坪則以木材質鋪陳溫暖質感，自入口玄關至客廳落地窗畫出一條水泥粉光的走道，一方面界定落塵區與室內區域，便於屋主牽取和收放腳踏車；另一方面，透過流暢的線條延伸視覺，增添空間的變化性。最後，以沉穩的黑色木質百葉過濾日光，依照比例分割為上下部分獨立調整，藉由不同角度和色溫的光影變化，為居家「完妝」，形構耐人尋味的雋永場景。

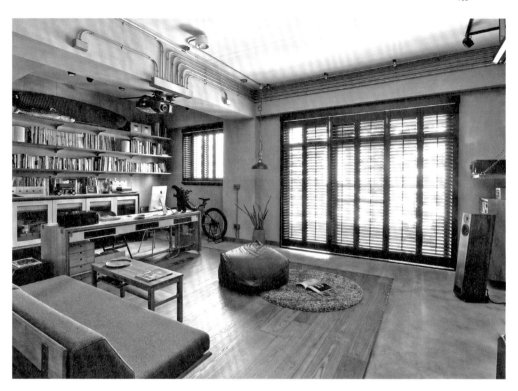

基本資訊 地點-新北市。坪數-41坪。家庭成員-夫妻、1貓

建　　材 水泥粉光地板、海島型木地板、磚牆、木心板、EMT管、不鏽鋼管

屋主介紹 男女屋主分別從事網頁設計和芳療師的工作，對於生活氛圍相當講究，以日式輕工業風格為主軸，希望居家具有靈
活變化性，並提供足夠展示空間，擺放旅行蒐藏和日常攝影作品。

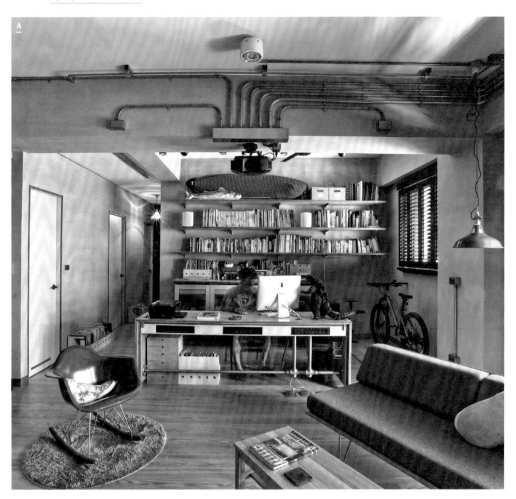

ᴬ 活用移動傢具賦予居家多變樣貌

為保持居家靈活變化性，開放區域採取大量移動傢具做規劃，專屬訂製的不鏽鋼管書桌，其不對稱式鋼管結構能有效加強桌體支撐力，同步收納凌亂電線於無形；兩側桌角特別裝上四個輪子，讓居家可依照心情或使用需求，隨時變化成最合宜的樣貌。

ᴮ 不同區域，訴說各自生活故事

藉由木質的溫潤與細緻清水模做廚房中島和餐桌規劃，相異高度落差劃分兩者功能。佈置上，強調每一區域擁有各自主題，在餐桌的一側，混搭多款經典餐椅、吧檯椅作為視覺主角，彰顯空間的隨興自在和風格走向；另一側，簡單擺上一張低矮長凳，不阻礙視線直接延伸到後方收納櫃，焦點則留給了屋主日常蒐藏的各式造型馬克杯。

ᶜ 材質交疊豐富空間層次

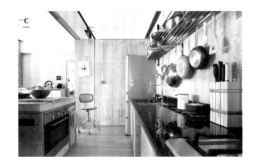

廚房使用粗獷的板模對比客餐廳的細緻水泥壁面，有效界定出兩者區域界線；同時，考慮日常清潔保養的便利性，於料理檯前增貼一面方格玻璃，機能性地阻隔了水氣和油煙，同步帶出空間多元的層次變化。收納上，運用層架與掛勾整齊放置各類廚具，讓收納成為居家的風景，便於拿放使用，更添生活暖度。

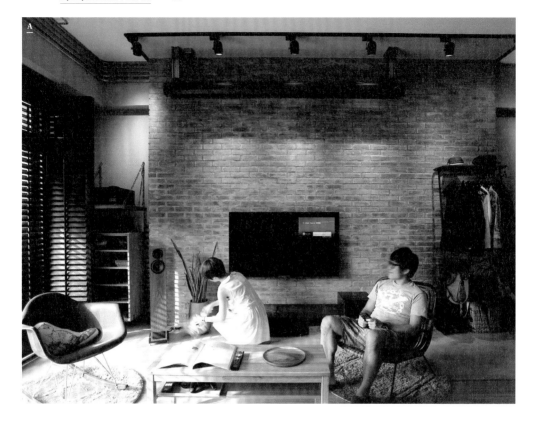

A 舊化磚牆烘托復古氛圍

拆一房,並調轉電視牆方向,讓開放式書房作為客廳的延伸,有效拉深整體空間感,滿足小型私人電影院場景;同時,選用紅磚作為牆面主材質,表面手工刷上2～3層水泥模擬出舊化質感,呼應整體立面材質,相較常見的文化石牆,更顯風格獨具。

B 半高矮牆劃出玄關落塵區

在大門入口與餐廳之間,劃出一道半高矮牆勾勒居家的玄關,卻不阻隔視野造成壓迫感受;近牆處,增設一道牛仔門打造雙向動線,方便屋主採購回家能直接進入廚房進行分類收納,提供生活更靈活的使用選擇。

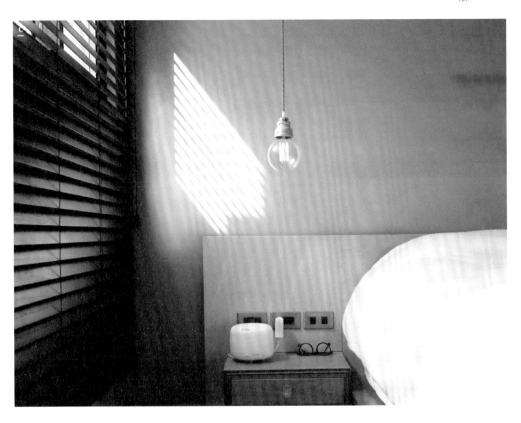

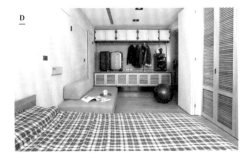

C 百葉窗拉長光影，解決西曬問題

雖具備良好的視野和採光，卻有西曬缺點。選擇可細微調整的黑色百葉窗，有效引入空氣對流，同時控制光線和角度，當日光穿過百葉夾縫透入內室形成一道道光影，自然微醺的悠閒氣氛油然而生。

D 彈性隔間變化靈活使用

有別於公共空間的開放收納，於主臥和次臥房規劃整面隱藏式櫃體，確保空間簡潔視野；於次臥房中央設計一道活動摺疊門，並預作兩扇門，便於好客的屋主能因應使用需求，將空間輕鬆一分為二，特別選擇的寬敞沙發，即可搖身一變成為舒適臥床，機能相當靈活。

充滿驚喜的材質運用 與色彩創意，描繪出 迷人的角落風格

文－陳住歆

圖片提供－好室設計

這間37坪的空間是為愛下廚的男主人及家人打造的居所，寬敞的餐廚房、鮮明的風格流露出新好男人對生活品味的講究。由於是三代同堂的居住形態，同時要滿足男主人對餐廚房的期待，因此空間在動線、格局及管線配置上特別花費心思。原本位在中間位置的廚房被移出，與客廳、餐廳規劃在同一區域，形成一個完整的分享場域，當中特別搭配一張長達300公分的中島兼具餐桌，使家人朋友能夠齊聚在這裡品味料理，同樣規劃在公共區域的書房以折門區隔，使空間運用的範圍更為廣泛且能相互照應。

設計師從入口開始就運用Loft及工業風常用的材質發揮創意，從玄關花磚地坪就能嗅出空間的獨特個性，巧思以金屬水管架構的屏風，不僅化解長輩忌諱的風水問題，設計師在裝飾的概念下更賦予多種機能，包括穿鞋椅、穿衣鏡與掛衣功能，傢俱延續了水管元素讓沙發、餐桌以鮮艷色彩的管狀作為框架，增加了空間的趣味性。空間透過廊道形成的軸線進入寢臥區，在路徑的轉折間可以看到刷漆紅磚、黑板牆或者人字鐵板製成的牆面，在經過妝點佈置後成為空間的特色端景。臥房沒有過於複雜的裝潢，順著樑柱輪廓規劃收納功能，再利用具特色的軟件傢飾及協調配色，讓空間每個轉角都別有風情。

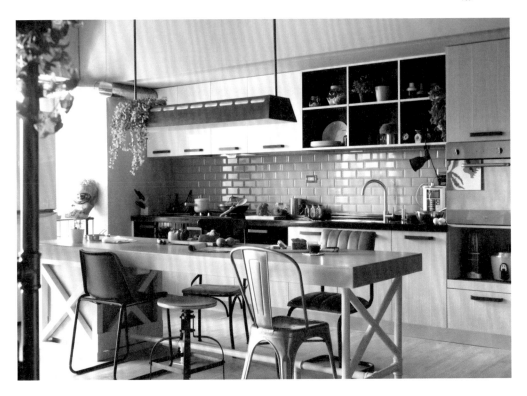

基本資訊 地點-高雄。坪數-37坪。家庭成員-夫妻、1小孩

建　　材 花磚、水泥粉光（樂土）、木素材、紅磚、人字鐵板

屋主介紹 與長輩同住的三代同堂家庭，男主人不但愛下廚並包辦家事，希望新居有舒適寬敞的空間，能招待更多親朋好友分享下廚樂趣。

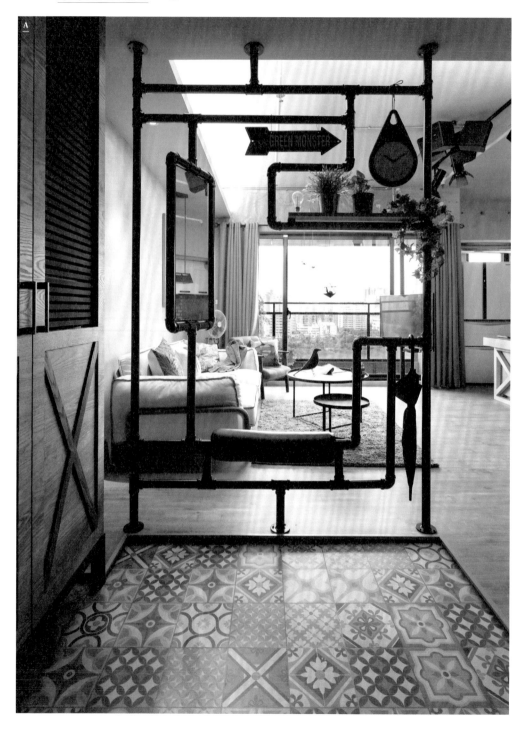

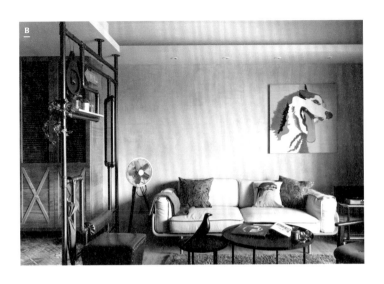

<u>A</u> 讓入口充滿驚喜的多功能創意屏風

考量風水問題，設計師在入口打造符合空間風格的屏風，以組裝模型元件為靈感，利用金屬水管為素材，架構出有實用功能的屏風設計，滿足進出門動作的一切需求，像是穿鞋椅、掛衣架、穿衣鏡等，進出空間不再手忙腳亂。

<u>B</u> 軟件與藝術品創意搭配營造客廳個性

在樸實的水泥粉光牆面及木質地坪為基底的客廳空間中，配置線條簡單卻有個性的單品傢俱，塑造出符合屋主個性的空間，細節處搭配圖案較為繁複的抱枕點綴素面沙發，不居中吊掛的現代畫作使客廳有了留白的構圖。

<u>C</u> 精心設計，讓每個角落都是家的風景

簡單的水泥裸牆，正好替大膽、協調的配色做襯底，讓原本略顯冷硬的空間瞬間充滿年輕活潑的氣氛。

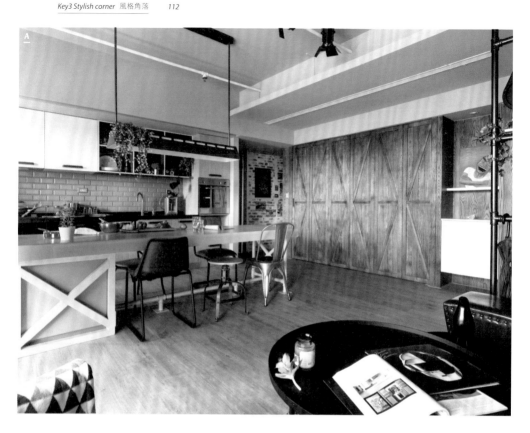

<u>A</u> 重新定義餐廚房格局讓生活充滿樂趣

男主人喜愛下廚也希望與朋友家人分享喜好，將餐廳、廚房與客廳視為一個休閒空間共同規劃，一字型的料理檯面搭配結合餐桌的中島，開放式設計使得陽台日光滿溢空間，家人與朋友的互動也更為密切；特別搭配鮮黃色的水管桌腳，亮眼的顏色增加不少活潑氣氛。

<u>B</u> 隨興使用空間，讓生活更自由

重新定義的空間格局，讓餐廳、客廳與廚房整合為完整的區域，成為家人的主要活動場域，少了電視牆的空間以可旋轉的電視架提供多方視角。

C 搶眼色彩為背景角落書房不被忽視
拉開如穀倉造型的折門,後方是男主人專屬書房,大膽以高彩度的藍綠色作為背景,並配合整體空間風格搭配工業風傢俱,對比的紅色桌燈成功吸引目光。

D 特色素材運用讓每道牆面皆為端景
廚房旁的轉折牆面刷上黑板漆,成為家人互相留言的地方,以往工廠鋪在地面的人字鐵板,也被創意的作為背景牆面,豐富了空間的質感層次。

融入生活態度，不管
待在哪個角落都自在

文－陳婷芳
圖片提供－植形設計
事務所

屋主平日居家休閒最喜歡看電影，因而特別著重心思在客廳視聽娛樂設計上。當初屋主決定採取工業風室內設計，不但參考許多圖片，更花費許多心力尋找材料；一般住家少見水泥櫃、穀倉門等粗獷工業風代表，屋主也和設計師討論大膽採用，讓自己家看起來更顯個性魅力但又不失悠閒放鬆的自在感。

木作傢具陳設在整體空間突出而鮮明，客廳電視牆及臥房門片是在上興舊木材行現場挑選的舊木料，再由木工拼貼組成，再加上kd手刮紋煙燻地板，搭配Luminant復古行李箱的客廳桌面，以及來自丹麥的2tone麂皮牛皮鐵腳個性沙發，並延伸到餐廳的鐵刀木桌搭配四隻鋼腳，增添些許美式鄉村風格調，讓客廳到餐廳宛如咖啡館般的老傢具復古氣質。

為了表現粗獷的工業風，設計師拆掉天花板，直接讓消防管外露，而屋樑刻意保留包樑的打鑿面木板模的原始樣面，近乎任性的設計，泥作師傅採去粗胚牆面，刻畫宛如歷經歲月風霜的牆面紋理，牆邊擺放了屋主父親珍藏的軍用彈藥箱，保留生活記憶裡的懷舊深情。而玄關的水泥牆面打鑿斑駁效果，留白的牆面掛上相框佈置，相框裡的照片即是屋主本身參與打鑿過程的紀錄，一張張黑白照片猶如一面時光牆，讓整個家的打造過程更富意義。

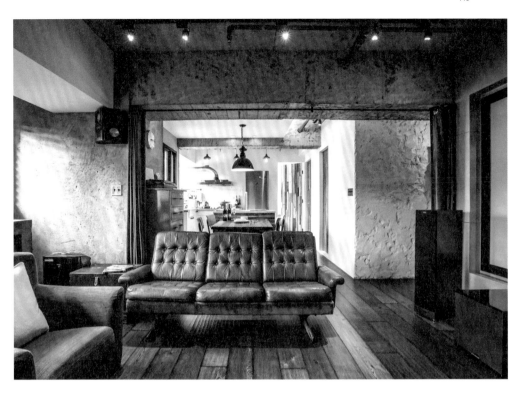

基本資訊　地點-台北市。坪數-23坪。家庭成員-夫妻

建　　材　泥作、鐵件、舊木材

屋主介紹　Alan，從事電子業，平時喜歡看電影，重視居家休閒，再加上涉獵廣泛，對新事物接受度高，個性有主見。

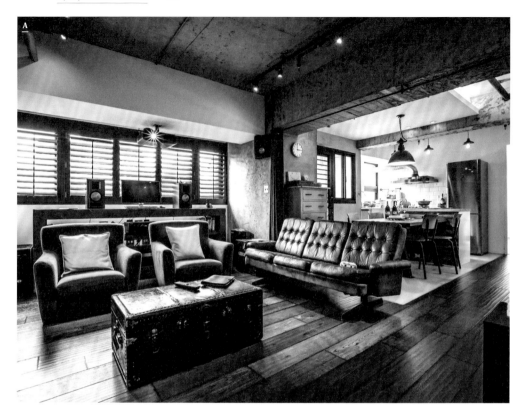

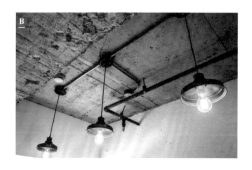

A 沙發餐桌椅組裝有型

看電影、聽音樂是屋主的嗜好，客廳傢具絕對要非常放鬆，原本組合式的單人椅拆掉四隻椅腳，椅背高度正好和沙發等齊，家人朋友一起看電影分外隨興自在。

B 裸露天花板氣質更粗獷

大膽嘗試捨棄木作天花板，除了客廳拆掉天花板，整個空間挑高之外，廚房中島上方同樣採取裸露形式，僅僅透過懸掛全銅吊燈色溫營造用餐氣氛，也讓工業風設計感進行到底。

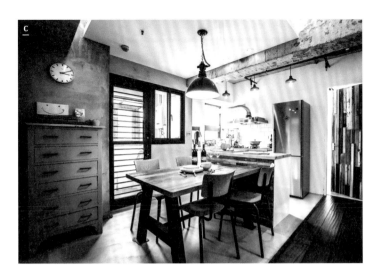

C

C 美式鄉村風廚房中島
女主人偏好美式鄉村風,廚房牆面採用導角進口白色壁磚鋪陳,形成迥異於工業風的小天地,洗手檯選用陶瓷材質,廚房中島背板木工拼貼,中島內外猶如工業風和鄉村風的一體兩面。

D 老件百葉門變身屏風
老件百葉門,加上木工訂做的外框,並和百葉門刷上相同顏色漆,形成另類的屏風效果。而主臥房打開房門時,拼貼的門面即可變成一面更衣間活動牆。

Era休閒椅

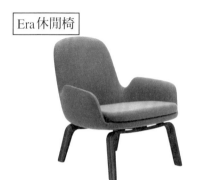

溫馨、懷舊的Era休閒椅，讓人感到溫暖柔軟的外形，不僅耐用、更能輕鬆應付各種不同居家風格，適合單獨擺放在角落，成為空間裡的亮點。NT$58,800元／張｜by Design Butik集品文創｜圖片提供_Design Butik集品文創

AAL高背休閒椅

簡約俐落的設計語彙，卻有著平易近人的外表，讓人感到舒服、放鬆的特質，不論是邀三五好友喝咖啡聊是非，或一個人享受靜謐的閱讀時光都相當適合。NT$55,000元／張｜by Design Butik集品文創｜圖片提供_Design Butik集品文創

Vintage植鞣皮革扶手椅

零碎、不好利用的小空間，適合放張單人扶手椅，營造成休憩、閱讀小角落，結合皮革與木的扶手椅，帶出五0、六0年代的經典設計，讓小空間更具主題與時代感。價格電洽｜by Mountain Living｜圖片提供_Mountain Living

Vintage植鞣皮革雙人沙發

紅色皮質雙人沙發可以放在客廳，也適合擺放在角落空間，復古的紅色沉穩低調，在空間裡卻不失其存在感，柔軟的皮革更是讓人忍不住想一直窩在沙發裡。價格電洽｜by Mountain Living｜圖片提供_Mountain Living

荷蘭製山毛櫸
實木主人椅

來自荷蘭的Pols Potten，因山毛櫸支撐力強、不易分裂與細密紋理等特性，遂選用其打造舒適、堅固的實木主人椅，放在任何角落，皆是空間主角。NT$38,800元／張｜by Marais瑪黑家居選物｜圖片提供_Marais瑪黑家居選物

法國 Airborne
扶手單椅

此款橘色扶手單椅曾為法國軍方會議時使用；坐起來極為舒適，搶眼的橘色及俐落造型，不論擺在任何角落，皆是空間視覺亮點。價格電洽｜by iwadaobao｜攝影_Amily

Raft NA3
椅凳

天然橡木的粗獷質感對比具工業化絡印的烤漆金屬，賦予Raft斯堪地那維亞式的現代氣質，散發簡約、不失個性的自然美感。NT$15,800元／張｜by LOFT29 COLLECTION｜圖片提供_LOFT29 COLLECTION

Plato 柏拉圖原木
軟墊椅凳

木頭的溫實觸感，中小型的尺寸，搭配好坐的皮製坐墊，適合擺放在家中任何一個角落。NT$8,800元／張｜by Marais瑪黑家居選物｜圖片提供_Marais瑪黑家居選物

半弦圓筒抱枕

抱枕讓座椅變得更舒適，不同的圖案花色則能改變空間予人感受，想享受悠閒的下午時光，挑個清爽的圖案與顏色，替自己打造一個舒適的偷懶角落吧。NT$2,980元／個｜by Design Butik集品文創｜圖片提供_Design Butik集品文創

DONNA WILSON 羅賓鳥兒抱枕

柔軟精緻的羔羊毛質地，作為抱枕，既溫暖又不怕過敏。童趣的外形，放在家中客廳、房中或任何角落，展現心裡始終存在的童心未泯。NT$4,480元／個｜by Marais瑪黑家居選物｜圖片提供_Marais瑪黑家居選物

假書木盒

將二、三個假書木盒隨興擺放在桌几、地上，即能將無趣的空間打造成閒適的閱讀角落，且木盒具收納功能，可方便收納零碎小物品。NT$1,380元｜by集飾JI SHIH｜圖片提供_集飾JI SHIH

麋鹿頭壁飾

麋鹿頭壁飾風格強烈，擺放在主空間容易與整體風格格格不入，相反地擺放在玄關或零碎的小空間，反而能為空間加分，形成一個極具風格的特殊角落。NT$4,380元／個｜by集飾JI SHIH｜圖片提供_集飾JI SHIH

Studio 吊燈

工業風 立燈

非典型工業燈外形，不管是放在私人或公共空間都能恰如其分的展現功能與其強烈特色，也適時替空間增添個性。NT$18,800元／個｜by Design Butik集品文創｜圖片提供_Design Butik集品文創

在不起眼的角落擺一盞有特色的立燈，燈的造型能營造氣氛，燈光光線同時能瞬間改變角落空間的氛圍。NT$15,800元／個｜by集飾JI SHIH｜圖片提供_集飾JI SHIH

午夜光樹 大落地燈

Giant 立燈

燈片由LED構成，提供均勻舒適光源，使照射其中的角落，輕鬆轉換居家氛圍，草綠、玫瑰粉、典雅白三種色系，舒服落在家中的一隅。NT$15,800元／個｜by Marais瑪黑家居選物｜圖片提供_Marais瑪黑家居選物

Giant立燈是經典閱讀桌燈的放大版，極具特色的造型，不論放在哪裡，都是視覺焦點。此外，多樣的色彩選擇也能滿足不同空間的配色需求。NT$39,800元／個｜by LOFT29 COLLECTION｜圖片提供_LOFT29 COLLECTION

法國
蒸汽火車頭燈

早期蒸汽火車頭的車頭燈，經過Fabien巧手改
造，成了可換上各人喜愛的燈泡當成地燈，不只
具照明功能，特殊的蒸汽火車頭造型也讓擺放
的空間變得更有型。價格電洽｜by iwadaobao｜
攝影_Amily

法國
古董冰箱

早期沒有電力的時代，歐洲貴族取自傢具的靈
感，設計出可冷藏食物的冰箱，仍保有冰箱
功能，但換個想法做為桌几、收納櫃，就是
件能增添空間氛圍的美麗作品。價格店電｜by
iwadaobao｜攝影_Amily

法國
行李箱

來自1950年的古董行李箱，卻有少見的時髦配
色，搭配皮革與黃銅五金，更增添其高雅質感；
不論是當成飾品、收納或者矮几使用，都能替
空間注入不凡的品味。價格電洽｜by iwadaobao｜
攝影_Amily

古木桌

此木凳全為實木榫接而成，表面木質十分乾燥粗
獷，橘黃木色中帶有些許的灰，可放置在玄關等
空間，作為展示台使用。NT$6,000元／張｜by 古
道具｜攝影_Amily

古秤

早期日本英工舍所製的磅秤，刻度在長年使用下顏色變得愈來愈淡，有趣的是左右兩個一字螺絲加上指針讓古秤富有表情，功能仍正常但作為擺飾也不覺突兀。NT$2,900元／個｜by古道具 攝影_Amily

Soul 老柚木 收納儲物高櫃

選用經過時間淬煉的老柚木，勾勒出原始、粗獷的櫃體線條，擺放在任何空間，都能成為空間裡最吸晴的風格角落。價格電洽｜by Mountain Living｜圖片提供_Mountain Living

Soul 老柚木 餐桌／工作桌

用餐空間最能呈現一個家的生活風景，選一張有著質樸造型、手感木紋的餐桌，添加用餐氛圍，也增添空間裡的隨興感受。價格電洽｜by Mountain Living｜圖片提供_Mountain Living

琺瑯 嬰兒浴缸

來自國外的嬰兒浴缸，琺瑯材質及優美造型線條，除了浴缸功能外，擺在陽台再裝飾些花花草草，讓陽台也有不同風味。價格電洽｜by ici舊貨古董傢俬｜圖片提供_ici舊貨古董

Key 4

Window design

窓設計

窗設計

**設計師
利培安
嚴選**

窗景是許多咖啡館的賣點,因此這棟老房子也透過大開窗讓景致改頭換面,有趣的是店主以鐵件骨架架出纖細窗框,搭配直紋、銀波、方紋、花紋等多款老式玻璃,讓內外有了隱約感與多樣視覺,也減少窺伺、增加客人的隱私感。

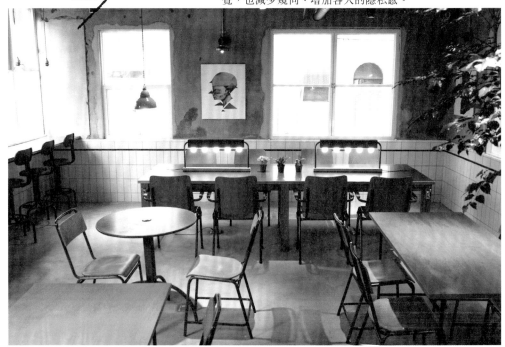

A 用格窗修飾、加添光影美

靠窗座位多半是顧客首選，但考量外部景觀略為雜亂，利用線條明顯的格子窗來分割視覺及增加造型感，亦能與周邊百格抽櫃形成呼應。格窗搭配平面簾手法不僅具遮陽實效，當簾幕降下，光線剪影也有助揮灑出更多空間表情。圖片提供_雷孟設計

B 活動窗串連更自由的空間

午後，倚著小小窗台喝杯咖啡，瀏覽路上行人、車流，或安靜地看書、等人……這是都會咖啡座的優雅，遇上好天氣時還可打開活動窗與路人聊聊天，這樣的設計其實也可移植到家中，給廚房與外界更多接觸空間。圖片提供_力口建築

C 大面玻璃窗讓單面採光也有足夠光線

為了表現空間的純粹明亮感，除了以淺色木素材與白色為基調之外，單面採光的空間門面利用大面玻璃門設計，讓半戶外區的部分可以感受到自然光的灑落，而主要用餐空間同樣採用玻璃窗為隔間，持續引入較溫和的自然光線。圖片提供_白羊設計

D 懷舊木窗展現復古況味

特別保留台灣早期上下推窗，彰顯過往時代的歷史痕跡，並藉由過往經常使用的溫潤木質窗框，賦予空間獨有的懷舊風情。圖片提供_統一星巴克

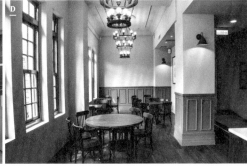

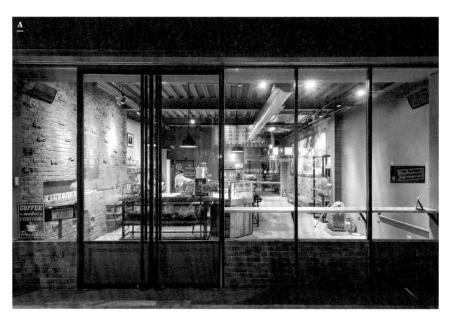

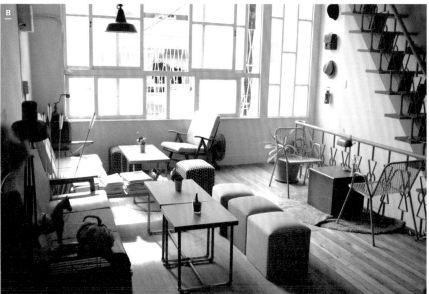

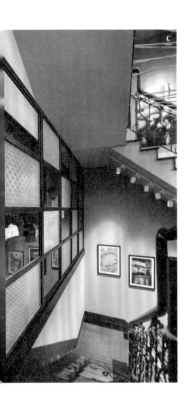

A 窗框線條讓門面更具魅力

考量開闊感與入夜後明亮度，採用大面積玻璃窗作為門面。捨棄單片式玻璃，利用6片105*270公分的長型玻璃拼接，下方再以紅磚元素遮擋修飾；窗框線條不僅拉高了比例，亦可隨著角度不同創造單幅即景的視覺樂趣。圖片提供_裏心設計

B 大面積開窗照耀一室溫馨愜意

租下位於住宅古巷的老房子，保留建築原始格局和挑高優勢，上下雙層的大面積開窗引光入室，讓溫暖陽光和低調不失個性的淺灰色牆面為底，襯托人與空間之互動作為此一場景的主角。佈置上，採用低矮傢具構成舒適小巧的座位區，不遮蔽視野兼具輕便移動性，加入花卉軟件活絡室內氛圍，創造宛如居家的溫馨生活感。圖片提供_誠品咖啡

C 玩味材質，展現另類窗景

樓梯轉角處的洗手間及包廂，運用棋盤式落入的台式毛玻璃當作屏風，現代又復古的趣味手法，亦拼貼出窗戶意象。圖片提供_統一星巴克

D 創意手法打造全角度開窗

買下雙層連動的老房子後，考慮左側入口已被長久封死並無使用性，索性拆除舊有的鋁門窗改為整面格狀落地窗，為空間引入充足日光。中央規劃一面手動開窗，透過側牆輪軸拉動鋼索調整開窗角度，別出心裁的手法挖掘窗戶設計不同可能，令人忍不住駐足一探究竟。圖片提供_kokoni café

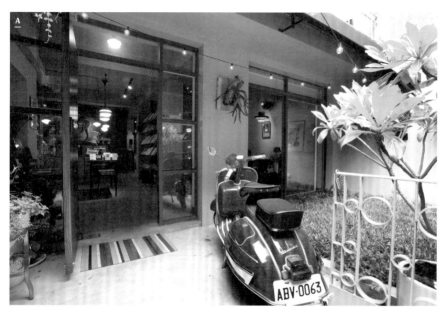

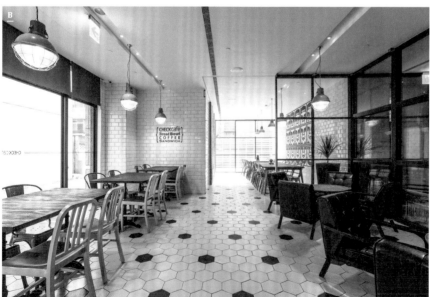

A 復古老格窗融入新意

早期台灣的房子常見的老舊格窗保留下來，並在窗框漆上沉穩的藍色，簡單改造讓老東西融入新空間，同時也回應整體空間的復古調性。攝影_Amily

B 黑鐵格窗呼應俐落工業風

大量開窗讓光線均勻地灑落在空間每個角落，黑鐵格窗的線條元素，對應空間的俐落調性，同時也讓單調的窗戶增添更多變化與層次。圖片提供_check cafe

C 窗框勾勒出具特色的一道牆

座位區之間利用舊窗框與實木，共同砌出一道高牆，清楚將空間一分為二，再加上窗框為可活動式，無論身處在哪一邊，當在移動窗框時，能夠製造出打開窗的效果。攝影_余佩樺

D 復古老窗展現閒適鄉村情懷

採用台灣早期老窗的比例及做法，讓木格窗展現其溫潤與樸實特質，嵌在隨興的紅磚牆面，兩者恰好完美呈現鄉村風追求的悠閒、自然感受。圖片提供_艾倫設計 攝影_鍾崴至

設窗納景，串引日常
與出走想像

文－黃珮瑜

圖片提供－雷孟設計

攝影－王正毅

旅行，對於Marie跟Tom而言，不僅是從日常出走的心情調劑，也是汲取創作靈感的必要滋養。在國外旅行時，除了氣勢天成的自然景觀外，不論是二手小店的豐富駁雜、咖啡館的閒散悠適，或是服飾店的精緻鋪陳……基於專業的敏銳，強調氛圍營造與視覺效果的各類商業空間每每總是鎖牢兩人目光，也埋下舊屋翻修時要如法炮製的心願種籽。

捨棄先裝修後挑傢具的思維，新居風格與周邊硬體設計，全是為了烘托在旅途中逐次蒐羅而來的傢具配角。原屋況是三房的格局，窄長型空間中後段光線不足，且廚房居於末端造成公、私領域分際不明確。翻修後將客、餐廳統合確保光線與空間感充足；並將廚房調至客廳旁以縮短餐廚距離。僅保留一套衛浴，但將整個機能區面積擴大且墊高地板使水路通暢。最後將書房、主臥與小孩房集中在住家後半，藉此強化出內外的範疇。

格局底定後，公共區採深藍色的「老世界」鋪陳廳區與書房牆面，休憩區與走道壁面則以淺灰色調塗刷，利用暗色搭配復古味濃厚的木質傢具，帶出沉穩典雅的氣質。住家中多處融入折門、造型窗等元素，一來可藉景穿透化解晦暗與封閉，二來窗與門的線條亦有效轉化了住家生活感，導引出優美、非日常的想像連結，搭配燈光與雜貨小物輔佐，自然形塑出商空氣氛。

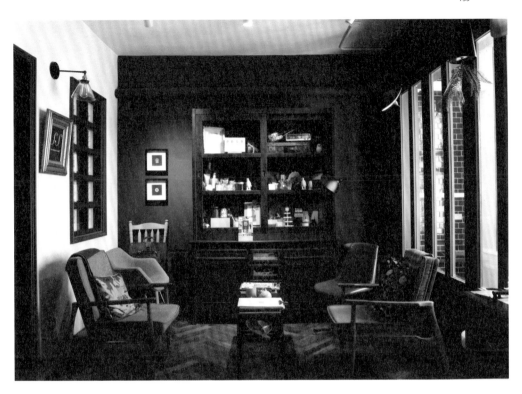

基本資訊 地點-新北市。屋齡-34年。坪數-32坪。家庭成員-夫妻、2貓

建　　材 仿木紋地磚、白橡木超耐磨地板、柚木人字拼地板、白膜玻璃、長虹玻璃、80*80卡拉卡壁磚、ICI得利乳膠漆

屋主介紹 風格由重視畫面美感的Marie主導，工務細節則由Tom規劃調整，以專業具體落實美好生活情境。

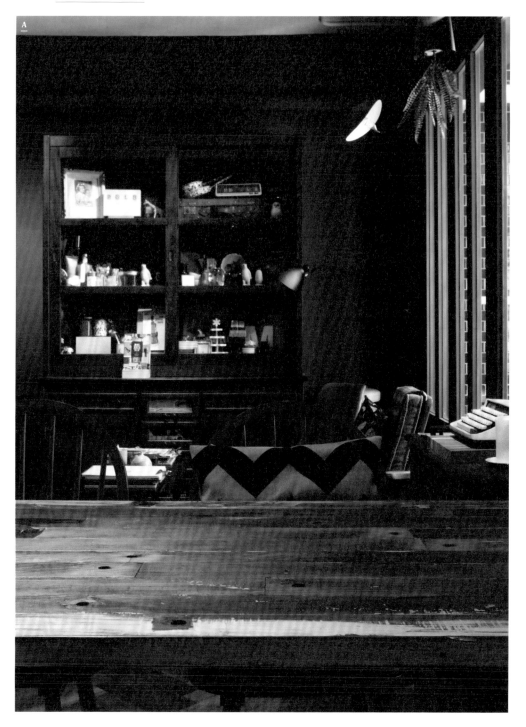

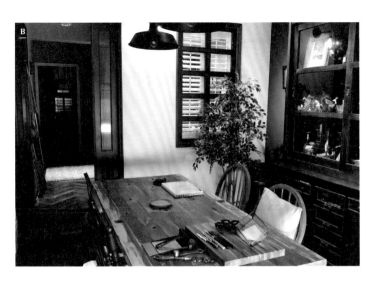

<u>A</u> 用光調度暗色空間層次

公共區以深藍牆攫獲驚艷目光；暗色調不僅創造出非典型的住家質感，與木質傢具偕同搭配，更能營造出深邃舒緩的氛圍。利用折門引入大量陽光降低陰暗疑慮，同時也可藉自然光與人造光的切換，讓場域面貌有更豐富的表情。

<u>B</u> 用窗與門修飾衛浴空間

更動格局後將2個浴廁統整為一並切割成三個獨立區塊，刻意將地板墊高強化排水順暢。為強化出機能區域獨立性跟確保通風，藉由格子窗遮掩浴室鋁窗，並增設一扇直紋玻璃門來修飾段差，進而創造一種開門引導的邀請感。

<u>C</u> 長折窗讓畫面修長優雅

餐廳緊臨前陽台，加上家中飼養了兩隻貓，希望提供貓兒們開敞便利的進出環境，於是藉由三片長折窗構築內外區隔；一來不會阻擋了充沛的採光，再者，窄長型的切割線條有助拉長視覺比例，自然而然帶出空間優雅的氣息。

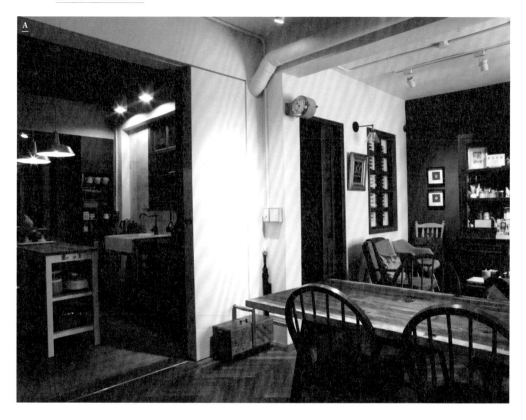

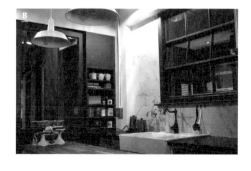

A 雙面拉門擴增實用機能

客廳與廚房交界正好位於樑下，加上毋須考量承重，於是將牆面厚度限縮在10公分內，其餘15公分深度則設為滑軌拉門；一來可作為分割區域界限，二來白底棚架能提升暗色廚具明亮，平日可收於牆中也減少灰塵沾染困擾。

B 格子窗串聯內外風景

原本位居後段的廚房往前挪移導致喪失了戶外採光。於是在流理檯前闢出一扇網紋井字窗，並將串聯私密區的入口設計為折門；此舉不但有助破除封閉，同時能將衛浴和廊道光線穿引進廚房，確保明亮之餘亦可增加交流互動。

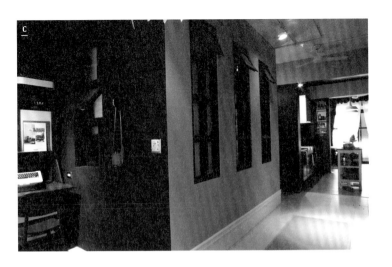

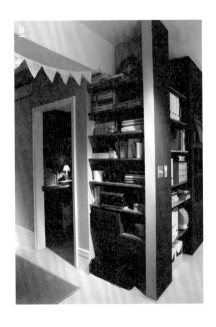

C 以造型窗堆疊戶外氛圍

小孩房與主臥分立形成廊道,且此區直通廚房,希望在視覺上與廚房折門有所呼應,於是藉三扇格窗豐富素牆表情。與書房相鄰的牆色變深,以長虹玻璃設置成另一款窗型,透過窗型與色彩變換,讓人身處屋內也有漫步戶外的浪漫。

D 以隔間取代櫃體強化收納

為了不讓厚重櫃體佔據室內面積,利用隔間手法讓壁面取代櫃體,如此不僅使傢具與建物完美交融,也強化了區域間的連結、減少畸零空間產生。櫃內選用實木層板搭組,既可降低甲醛帶來的健康疑慮,亦可增加收納細節質感。

窗的引領，讓光與景
在狹長屋中層層遞進

文－余佩樺

圖片提供－好室設計

老房子因設計期較早，因此以現代眼光來看，許多設計容易變成問題甚至造成困擾，但其實有時轉個念，順著問題點重新做思考也許會有不一樣的可能性。

這間位於屏東屋齡超過50年的老屋，狹長屋型屬三層樓形式，最特殊的是三層樓中間摻雜了夾層，在當時，是想透過向上延伸再造出新的空間，以達到最佳坪數使用效益；可是就現在來看，空間過度切割阻擋了光線，多少也影響了動線的流暢發展。設計師選擇大刀闊斧在兩層樓的樓板之間設計一個開口，再輔以樓梯做串連，使用上更加安全無虞，也讓底層空間滲入自然光線。

因為這樣一個「開口」的設計動作，連帶讓設計者在二樓衛浴以及夾層起居間中，也方便分別做不同尺度的大面開窗，過去受限於樓高、採光問題，使得空間變得侷促、擁擠，四方盒子被打開並引入光線後，視覺尺度可以往外延伸，一來小環境變得明亮舒暢，二來空間也不再備感壓迫。

除了在空間中加入開窗設計，也特別將保留下來的老窗戶巧妙地融入到空間中，重新上點色，有了新樣貌也更能突顯自身味道。以陽光花園的木門窗為例，將拆除了玻璃的木窗取下後，部分原色使用、部分則重新上漆，重新組裝砌成一道獨一無二的玻璃木窗牆，成為空間最具特色的部分之一。除了沿用舊材，設計師也透過各式色彩替空間裝飾，為老房子增添新容顏，注入另一股顏色活力。

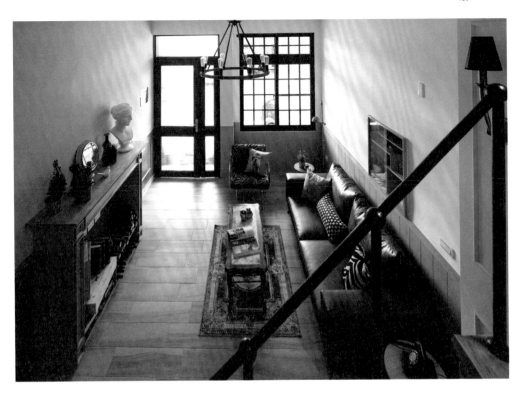

基本資訊 地點-屏東市。屋齡-超過50年。坪數-66坪。家庭成員-夫妻

建　　材 鐵件、松木夾板、栓木實木板、雲杉實木板、鐵件烤漆

屋主介紹 屋主希望家融入不同的設計元素，像是鄉村風的壁爐、北歐風的簡約美等，藉由混搭融合於空間中。

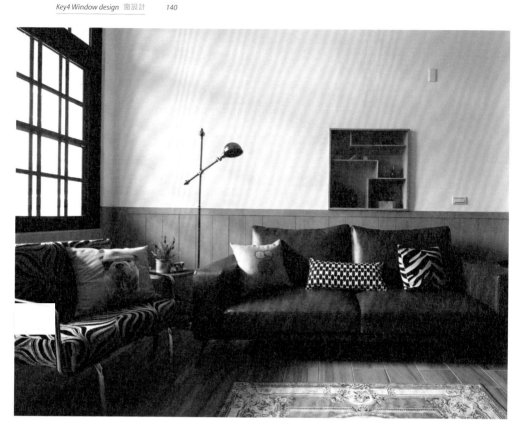

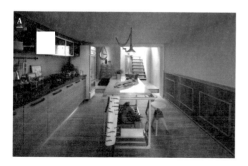

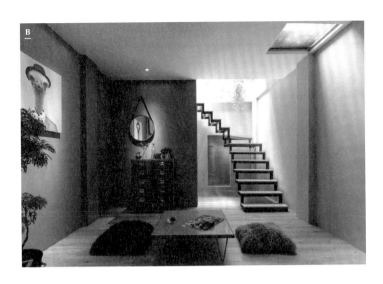

A 風格元素與使用機能兼容並蓄
屋主渴望在空間裡注入不一樣的元素，於是設計師以混搭手法營造空間，看似差異的元素可以互相融合到空間中也滿足需求；機能部分則是以活動式傢具取代，選擇帶有滾輪的餐桌，機能變得更加靈活與彈性，使用更是不設限。

B 創造樓與樓之間的新關係
大刀闊斧在兩層樓的樓板之間設計一個開口，再輔以樓梯做串連，使用上更加安全無虞，同時底層空間滲入自然光線，有效地改善兩層空間幾乎沒有對外窗光線進不來的困擾。

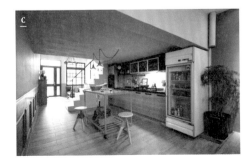

C 打開空間讓狹長屋不再陰暗
房子屬於狹長屋形式，設計師利用打開窗、樓板開口等方式，成功讓每一處空間滲入自然光線，無論站在前後哪端，視覺尺度皆可往外延伸，同時整個環境也變得明亮舒暢，置身其中不再備感侷促與壓迫。

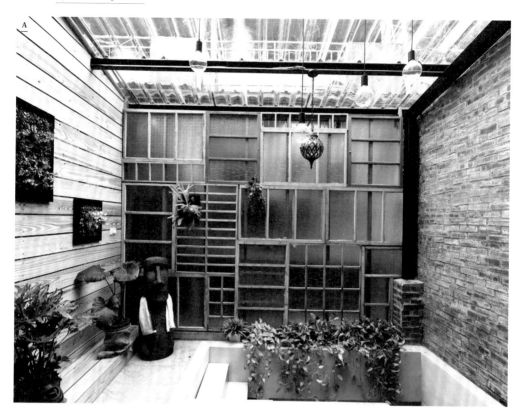

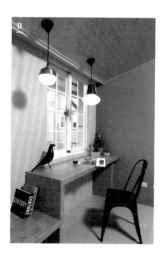

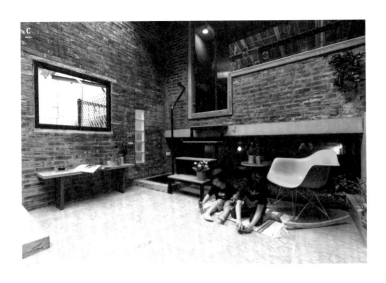

A 玻璃木窗構成另類新牆

設計師看見舊材可再新用的特質,便將原空間所有玻璃木窗取下後,選擇重組砌成一道獨一無二的玻璃木窗牆,部分保留原色、部分上漆,成為空間最具特色之一。

B 經典單品小環境也很有味道

臥房裡的書桌區,除了在牆面塗刷上墨綠色之外,也特別擺放一張經典工業風會出現的單椅,鐵件材質加上洗練、俐落的線條,加強小環境工業感的風格味道。

C 原始材質看見質地的自然況味

為了能映襯老屋的味道,空間中使用了紅磚、水泥粉光等材質,這些材質本身就具有獨特色澤與肌理,設計者分別將其運用於空間中,不再加以修飾,藉由其自身特色讓整體充滿自然況味,與老房子情調相呼應。

貓狗孩子宅一塊，隨心所欲的美好光景

文－李亞陵

圖片提供－格綸設計

50坪的空間，除了被定義為居所之外，還成了親子遊戲、寵物同樂、主婦聯誼的溫馨場域。新北樹林的一間住宅，即以兩大一小、三貓一犬作為家的主角，隨著時間移轉，於各個領域描繪出不同的生動畫面。為了呼應這相聚的好時光，格綸設計替空間注入美式風格，但突破了刻板語彙，不再侷限形式上的美感，帶給這家人的，是一股隨心所欲的生活態度。

設計師以自由且寬闊的聚會場合為訴求，將廚房、餐廳的隔牆拆除，使餐聚場合擴及整個公領域，形成自由不設限的生活動線，並於居家牆面開一扇百葉窗，串連起客廳、書房之間的通透視野。至於屋主的心愛毛小孩，設計師亦規劃嵌牆貓跳台與寵物用餐區等，讓一家子可不分彼此地共享親密相處時光。

雖說空間以美式風為定調，但卻突破了刻板表現，捨棄過於精緻的線板，改以不複雜、好清理的線條規劃，透過不造作的簡約設計，創造無負擔的生活體驗；而「痕跡」，亦被作為居家美感的一環，設計師刻意讓住宅卸除需被精心維護的形象，格外強調家的使用手感，讓寵物、孩子與人可在材質或傢具上，留下經年累月的擦撞刮痕，透過陳舊的時光元素，衍生出獨到的生活記憶。

基本資訊 地點-新北市。屋齡-新成屋。坪數-54坪。家庭成員-夫妻、小孩、三隻貓、一隻狗

建　　材 文化石、超耐磨地板

屋主介紹 屋主重視與毛小孩的共處時光,並享受與親友、寵物、孩子的團聚氛圍,期待住宅不僅可作為自住,更能融入遊戲、聚會等主題。

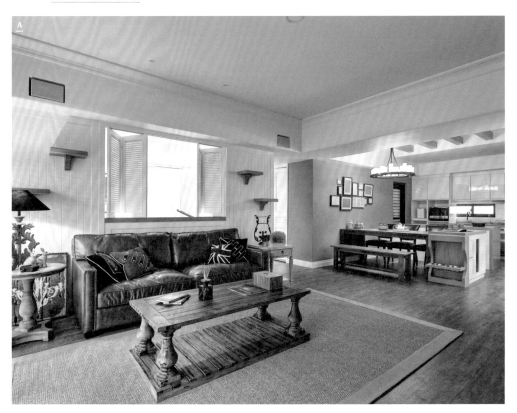

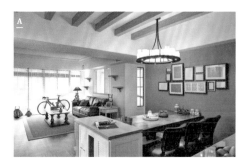

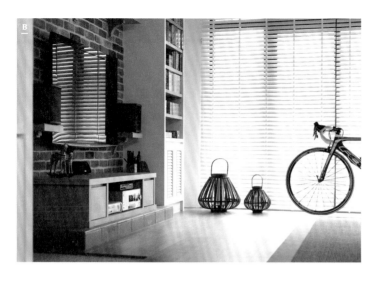

<u>A</u> 寵物相伴的餐趣時光

採以開放式餐廚格局，於天花加入木樑規劃，提升屋高視野，並陳列實木餐桌，注入療癒的餐敘氛圍；一旁則訂製貓狗專用餐櫃，規劃適合大型犬身高的餐盤平台，櫃體內部則為貓咪用餐區，在妥當的領域分配下，使寵物享有專屬用餐天地。

<u>B</u> 引進質樸的時光況味

居家僅局部點綴線板，以簡練線條取代精緻細節，並鋪陳大片的超耐磨木地板，打造貓狗、孩子可盡情活動的安心場域，同時引入戶外元素，如單車、庭園磚、復古紅磚等，形成自然不造作的生活況味。

<u>C</u> 賓至如歸的體貼設計

由於親友時常帶孩子前來做客，故規劃一處遊戲場域，配置玻璃拉門、百葉窗等，打造通透視野，也讓大人在餐聚之餘，可照料到孩子安全；牆面則妝點進口壁燈，把臥榻作為臨時客房使用，打造一處美感、機能兼具的多功能領域。

NORMAN實木 百葉窗

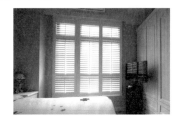

有白柚木、鳳凰木、Woodlore+材質與浴室專用的防水ABS共4種材質，有50種顏色色系可供挑選，也適用於百葉推拉門、折門、對開型等窗型。價格電洽｜by宏曄國際｜圖片提供_宏曄國際

伊琳娜 窗簾系列

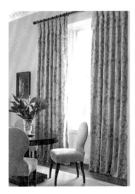

圖案的仿古效果令其古色古香，略有些雕版印刷的韻味。這款現代絲綢混紡面料的緯線中添加了羊毛和纖維膠，呈現出流暢柔和的懸垂感，可選5種配色。價格電洽｜by雅緻室內設計配置｜圖片提供_雅緻室內設計配置

Norman 蜂巢簾

Norman蜂巢簾運用D型蜂巢結構，能將空氣存於中空層，保有足夠的空氣便能有效阻隔熱能進入和散逸，維持室內溫度。有多種布料和色系可供選擇，遮光布料有效阻隔99%的光源。價格電洽｜by宏曄國際｜圖片提供_宏曄國際

Norman 百葉窗

運用獲得專利的Woodlore+材質製成，以實木為基材，外層包覆強化樹脂，材質更耐用且易清潔，有多種顏色和樣式可供選擇。價格電洽｜by宏曄國際｜圖片提供_宏曄國際

法國木窗

取自Victorien建築的老木窗，仍保留有建築物原本典雅、精緻的細節及無法複製的質樸手感；不論是當成牆面裝置或隨興擺放，都能成為空間裡美麗的窗景。價格店洽｜by iwadaobao｜攝影_Amily

Haddon 窗簾系列

極簡的造型更能呈現布料的材質與精緻，突顯清新、優雅氣質，適合簡約，卻又重視質感的空間使用。價格電洽｜by雅緻室內設計配置｜圖片提供_雅緻室內設計配置

窗紗

若害怕窗簾過於厚重，或者是光線不夠充足的空間，可以選擇輕薄的窗紗，一樣可以修飾窗戶，同時也讓空間顯得更為飄逸、優美。價格電洽｜圖片提供_PartiDesign studio ＆曾建豪建築師事務所

捲簾

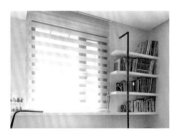

捲簾可隨意調整高度，光線也因此可視狀況而有不同變化，此外面料也有各種選擇，喜歡有穿透感可選半透光面料，希望遮光效果強，則可選擇較厚重的材質達到遮光效果。價格電洽｜圖片提供_蟲點子設計

Bookshelves wall

書牆設計

書牆設計

**設計師
利培安
嚴選**

刻意將空間調和為灰階的單一色調，加上微弱自然光與昏黃燈光提供不被打擾的閱讀環境，而牆上疏落擺放的書籍與桌上如曬書般的陳列則吸引愛書人的目光，加上一張沙發與餐桌般的家具陳設讓人有如置身自家一般。

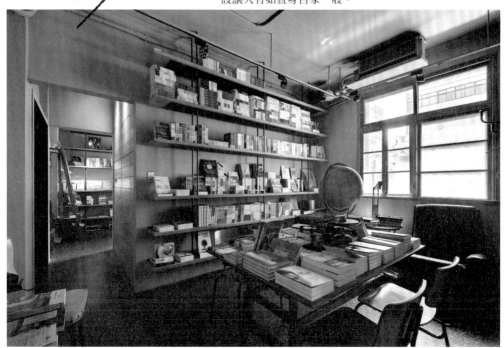

圖片提供_力口建築

A 纖纖書架注入人文故事感

在日系京都風的咖啡館中，空間瀰漫的是溫馨、恬靜的居家味，尤其是在一面底牆上安排著輕巧而纖細的懸空書架，散置的書籍注入人文與生活故事的細節，而大尺寸的桌面則有如圖書館般地營造閱讀的氣氛。圖片提供_力口建築

B 以單純材質襯托繽紛繪本

書牆的主角是色彩豐富的繪本，因此書架選擇木夾板，木質溫潤質感符合空間裡的溫馨氛圍，單純的材質則恰如其份地襯托繪本特色，斜面與最下層的平放兩種展示法，不只因應書本不同尺寸，也增加書牆變化。攝影_Amily

C 層架立放書籍，收納同步裝飾

復古磚牆上方製作三道黑色鐵件層架，將深度設定在約10公分，前端向上折成凹槽設計，便於立放當季雜誌、書籍或CD蒐藏，清楚展示書封設計讓人一眼看清，同步裝飾牆面；當不同主題變換調整，隨之改變它的樣貌，為書籍收納提供不同解決方案。圖片提供_小西門時光驛棧West Town Cafe

D 黑色書架化為妝點白牆的美麗裝飾

對應黑色天花板，牆面採用全然的白色，開放式書牆以黑色方管架構框架，與白對比的黑色框架就成了妝點白牆最美的線條，隱約可見的木質層板，不只融於強烈的黑白配色，也緩和對比色過於尖銳的視覺感受。攝影_Amily

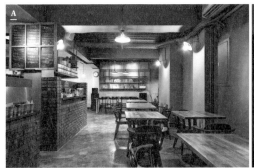

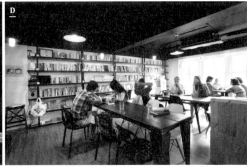

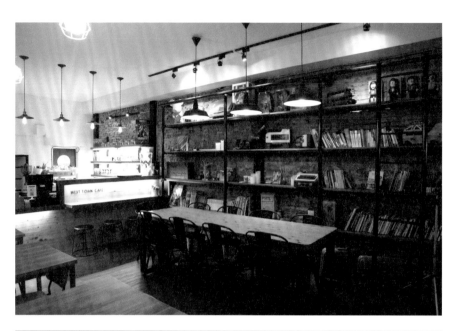

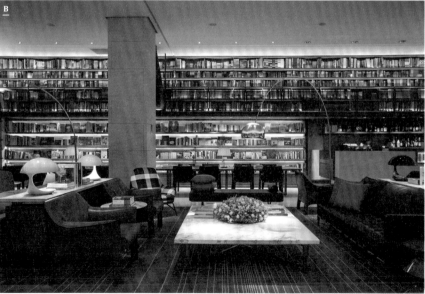

A 冷調鐵件融入木質的暖度

以具有百年歷史的紅磚牆為底,架起一整面書牆,引領空間復古基調。鐵件支撐搭配木質層板的設計手法,冷調中添入一分人文暖度,其豐富藏書和玲瑯滿目的蒐藏小物,讓客人們品嘗佳餚飲品之餘,宛如沉浸於一場多元而懷舊的世界之旅。圖片提供_小西門時光驛棧West Town Cafe

B 利用書籍展示出書牆的多樣表情

利用不同展示書籍的方法,讓直接、間接光源,均勻投射在書牆上,擁有幾千本書籍的書牆有了更多變化與樣貌,同時也輕量化書籍數量帶來的壓迫感。圖片提供_誠品行旅

C 運用光線層次,增加書牆多樣表情

利用兩面書牆將工作區與座位區隔開,順勢成了一個適合閱讀的小角落,看似普通的書牆在每個層板後面刻意加了書檔,讓書籍與壁面多了點距離,改善潮濕問題,灑落在書牆的光線也因此有了更多層次。攝影_Amily

D 讓隔牆染上書香味

利用舊木料和木夾板架構成展示書牆,除了書牆功能外,其實有替代實體隔間牆的作用,隱隱穿透的效果,不只方便隨時關心客人動態,也保留了空間的開闊感。攝影_Amily

豐富的牆面元素運用
讓每個角度都是空間
最佳背景

文－陳佳歆

圖片提供－成舍設計

屋子的主人是一對夫妻和兩隻可愛的紅貴賓，窗外一望無際的美麗山景是他們購入此屋的最佳理由。夫妻倆對空間有明確的喜好，希望居家空間能跳脫制式格局與樣貌，融入手作咖啡館的輕鬆調性。兩人興趣偏向靜態的室內活動，先生喜愛閱讀，太太喜愛手作拼布，公共空間是他們長時間停留的場域，空間因此在屋主的個性描繪中有了初步的輪廓。

設計師希望滿足他們能在空間中延續眺望美景的期待，在全開放的公共空間將沙發及廚房中島面向落地窗景，同時從右側窗邊延伸出臥榻，因此無論下廚料理、客廳聊天或者在餐桌手作拼布，遠近距離都能感受到窗外開闊視野帶來的放鬆感。夫妻倆擁有大量藏書，設計師特別運用鐵件打造有如小說書店裡的雙層式滑軌書牆，不但滿足書本收納的需求也方便拿取。

為了讓空間實現手作咖啡館的風貌，因此以豐富的木素材搭配少許的工業鐵件元素，仔細拿捏鄉村風與工業風格的比例；除此之外，在原始質樸的概念下，牆面充分運用多種素材營造空間不同角度的風景，像是電視牆的水泥磚、衛浴外牆的紅磚牆及裡面的花磚，外加搶眼的書架設計，即使坪數不大，但每每轉身都能發現空間帶來的驚喜。

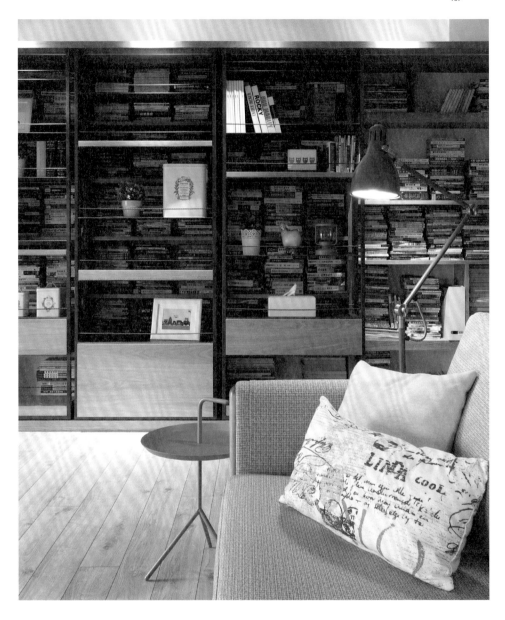

基本資訊　地點-新北市。屋齡-中古屋。坪數-25坪。家庭成員-夫妻、2隻狗

建　　材　紅磚、花磚、仿清水模磁磚、鐵件、木地板、壁紙

屋主介紹　懂得享受生活的夫妻對於居家風格很有想法，期盼擁有一間像咖啡館的溫暖居家，可以收整心愛藏書，也可以進行
拼布工作，希望與兩隻可愛的狗狗一起幸福悠閒的生活在其中。

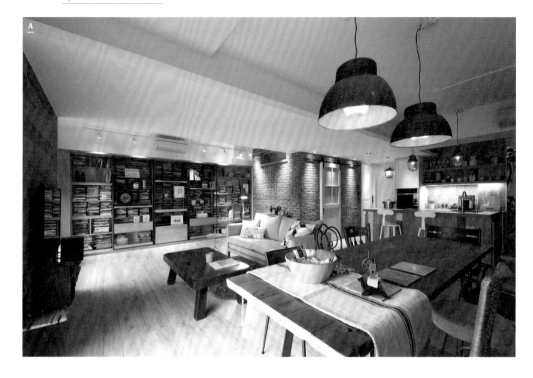

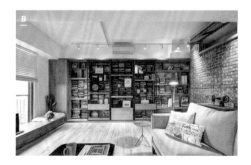

A 朝向落地窗景配置公共區域營造開闊感

由於空間位置能眺望景色，對於少看電視的屋主來說，空間主角是窗外的美麗風景，設計師希望讓景色由外往內延伸，特別將公共空間的沙發位置及廚房朝落地窗方向配置，因此以公共空間為活動重心的屋主，能隨時感受窗外開闊的風景。

B 跨距滑軌書牆完全滿足大量藏書需求

屋主有大量藏書，同時配合屋主的平日生活習慣，將大跨距的書牆規劃在公共空間，為了讓書牆發揮最大藏書量，設計師特別設計前後雙層書架，鐵件打造的外側書架除了增加收納量也附有滑軌，能左右移動方便拿取後方書本，同時也具有陳列展示品的功能。

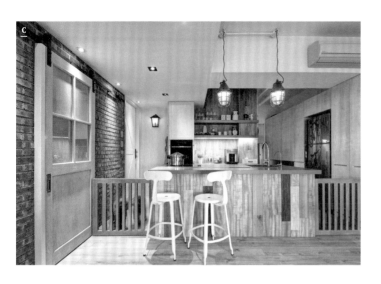

C 有如咖啡館的廚房中島同時界定狗狗活動範圍
廚房範圍雖然不大，但該有的功能一應具全，位
在空間中央並配置了一字型中島的設計，開放式
層板收整紅酒杯及咖啡杯，開放廚房讓整個居家
空間更像一間咖啡館；兩隻可愛的紅貴賓也是家
裡重要的成員，中島內隱藏2個圍欄，只要向外
延伸必要時就能限制狗狗的活動範圍。

D 各具質感特色的多元牆面設計
空間的每面牆都經過縝密構思搭配不同材質，像
是以二手回收舊木拼組的入口玄關牆，以及電視
牆的水泥磚都展現各自的特色，其中紅磚堆砌的
浴室外牆，明顯的紋理和顏色成為空間中的視覺
焦點。

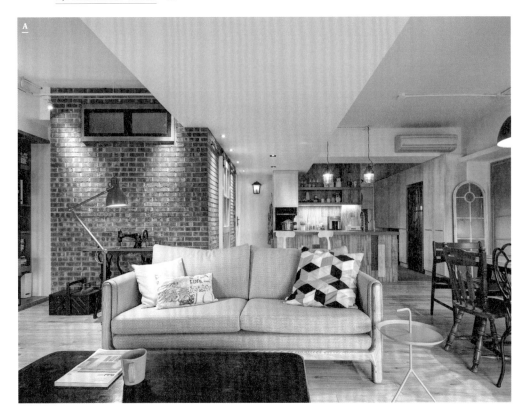

<u>A</u> 具有記憶溫度的材質實現夢想風格

空間的坪數不太大2個人住剛剛好,為主要活動
的公共空間留下寬闊的場域,再以溫潤的材質鋪
陳出理想中的咖啡館風格。

<u>B</u> 利用老家俱搭配出耐人尋味的居家新意

客廳與餐廳彼此相鄰,夫妻兩人能各自活動也能
彼此照應,精心挑選的傢具及燈飾讓家充滿生活
趣味。

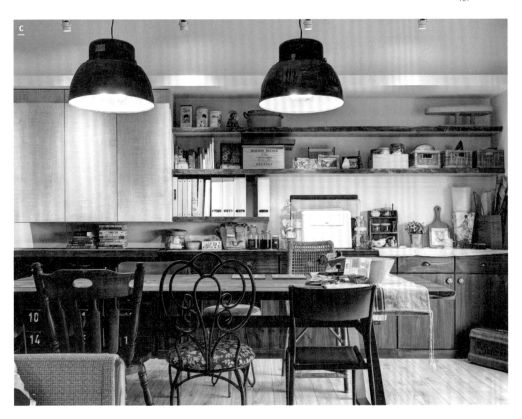

C 收納櫃與實木餐桌形成多功能工作區

女主人喜愛手作拼布，需要有一個簡單的工作區域，因此餐區被賦予多重功能，2個靠牆矮櫃組成的置物平台搭配層板架與牆面櫃，提供充足的開放及隱密收納空間，讓女主人能依照使用習慣配置文件、布材或者是餐具等雜物，即使零碎小物再多也不顯雜亂。

D 不同材質表現多層次白的主臥設計

屋主希望主臥以白色調呈現，為了不讓白色空間顯得過於單調貧乏，運用多種材質表現白的豐富層次，床頭牆鋪設白色仿舊木壁紙，地坪則採用米白色超耐磨地板，在木質元素的包覆下使臥房感覺溫馨舒適。

窩居 品味書香與日光

文－Tina

圖片提供－

質物霽畫設計

想像一下，如果擁有數千本書籍在家中，是多麼瀰漫著紙張氣味的居所。女主人的工作是做童書，因為興趣，也因為職業，收集了數千本書籍，這些書籍已經是生活一部分。

改裝這間獨棟洋房時，女主人只請質物霽畫設計團隊能讓她的家妥善擺放龐大書量，加上很清楚本身生活習性，臥房只是純粹睡覺的空間，保留適當大小即可，讓空間釋放到公共空間。透過聊天溝通，甚至是拜訪原本居住的環境，了解屋主原有生活軌跡，才能按照她的生活習慣，延續在未來居住氛圍中。

書籍是空間重點，利用鐵件加夾板的方式做書櫃，未再多加裝飾，呈現素材原貌，這樣的概念延伸在整個空間理念中，藉由素材樸實本質，突顯大小不一，有著各式顏色的書籍重要性。加上女主人和家人都愛閱讀，為了創造隨處都能閱讀的空間，更動舊有格局，讓日光湧進每個角落，隨時都能捧著書被陽光擁抱。

通往二樓的鐵件樓梯，在結構線條上的比例經過精算，利用直線和水平線條，與周邊環境取得視覺比例的平衡。臥房空間約3～4坪大，就如女主人期望，夠用就好。整體空間色系相當簡單，灰、白、原木色為主，建材裸露著真實面貌，突顯書牆的豐富活潑面貌。

迎合女主人喜好料理，長達600公分的廚具足以收納所有鍋碗瓢盆。為了視覺一致性，面板沿用未經裝飾樺木夾板，好讓喜歡一起床就做飯的屋主，在此啟動一天的節奏。

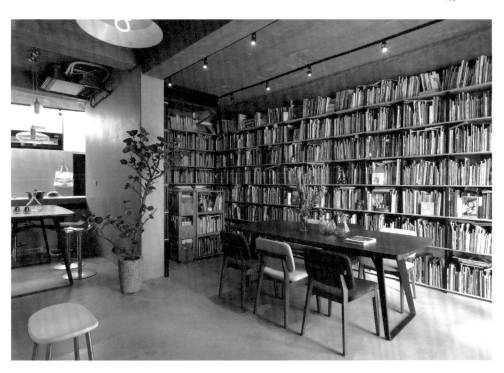

基本資訊 地點-台北市。坪數-40坪。家庭成員-母親、1子

建 材 鐵件、玻璃、樺木、水泥

屋主介紹 經營童書的女主人，嚮往簡單自在生活。喜歡下廚，最愛料理一桌子食物分享給大家，現在有了一個美麗大廚房後，料理變得更加輕鬆喜悅。

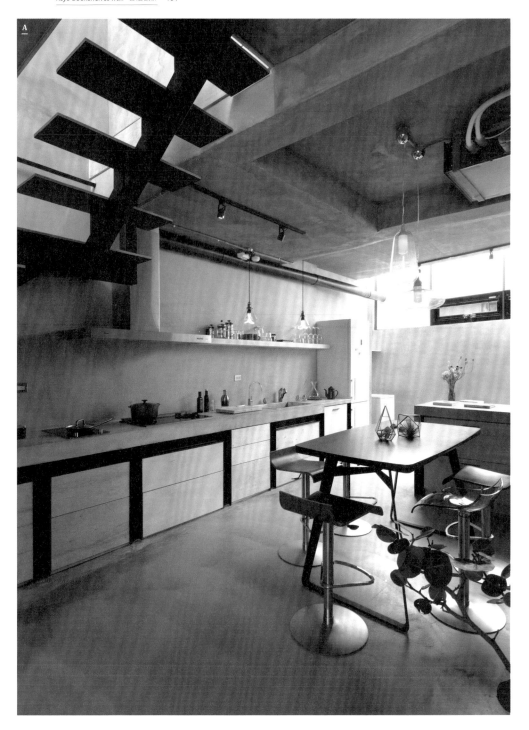

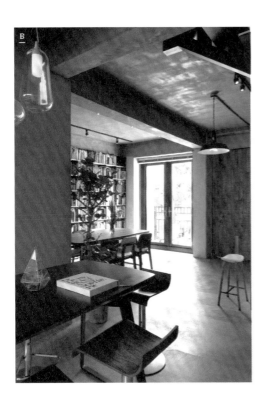

A 擁有一間美好廚房

喜歡下廚的人,都渴望擁有一間完美廚房,就像女主人的家一樣,有600公分長的料理檯,有良好採光,有大餐桌。每天的早晨都能沐浴在日光中動手料理,開啟美好一天的序幕。在設計師規劃下,廚房坐落在樓梯旁,視覺能延伸到2樓一角,不但引進光線,空間感覺更通透。

B 書牆是生活的重心

屋主的家,在該是客廳的位置安排一面書牆,落在陽光充足的落地窗邊和廚房相連。開放的公共空間讓空間區域的界定不再需要被刻意規範。待在這裡隨處都能閱讀、談天,沒有電視娛樂聲的干擾,就是靜靜地享受著當下生活。

C 善用空間角落

廚房角落放了台洗衣機,置放在天窗下,因為家中人口簡單,小型洗衣機就足夠了。簡練的空間用色,用樸實水泥壁面,溫暖樺木面板,塑造了寧靜舒緩氛圍,即使擺了台洗衣機在一角,也不顯突兀。

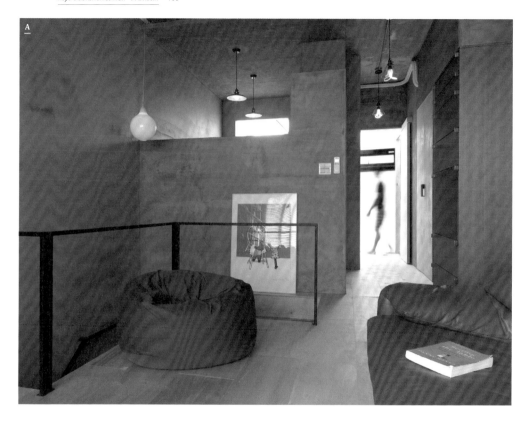

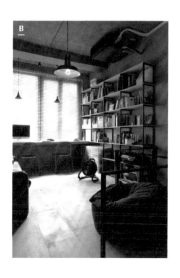

A 隨處都能慵懶看書

2樓的起居室空間，小孩房的牆面造型利用線條帶出視覺感，同時也讓光線流通。2樓的公共空間擺放屋主原有舊傢俱，懶人骨頭率性的躺在地板上，等待著空間主人捧本書，坐在上頭享受閱讀時光，家裡到處都能看書的感覺真好。

B 從桌面延伸出去的露台

書房設計做了些巧思，為了讓桌面視野望出去有種延伸感，於是利用水泥灌鑄了一個平台，室內是書桌，室外是露台平面，窗戶就是進出口，相當有趣。設計好玩的地方就是創造生活的舒適度之外，還能架構不一樣的空間樣貌。

<u>C</u> 水泥浴缸，樸實自在

延續想誠實呈現材質原貌的設計理念，衛浴空間的浴缸利用水泥砌起浴缸後，不再貼磁磚，就這麼保留著原貌，搭配樺木色門板，門邊擺放了一株植物，絲毫沒有掩飾的衛浴，反而讓人覺得安定自在。

<u>D</u> 簡單臥房 簡單生活

愈清楚自己的生活習慣，愈能切實呈現真實的生活態度。女主人和小孩子對臥房的定義就僅僅是睡覺的地方，所以從一開始就跟設計師傳達房間不用過大，簡單就好的概念。臥房於是還原了最清爽的面貌，水泥壁面、一盞簡約吊燈、凳子做邊櫃，簡單但很美好。

協調色彩層次，升級
美耐板櫃質感

文－黃珮瑜

圖片提供－十一設計

在設計世界裡，素材本身的美與醜，好與壞，絕非二元對立的黑白定論，反而是慧眼獨具的再創與新生。當平價夾板碰上燒壞紅磚，在這個鄰近河岸的景觀宅裡，究竟會擦撞出什麼樣的火花？

屋齡二十餘載的老宅，原本有一間房在琴室位置；不但干擾了採光，同時也截斷了景致的延續。翻修後，將客廳與琴房安置在視野最佳的區塊，利用隱藏式隔屏消去了所有公共區的屏障界線，讓光與風可以在屋內遊走，也自然強化了眼神交流的機會。旋轉電視櫃設計更徹底釋放框架束縛，讓空間有更多元利用的可能性。

為使預算做更有效率的應用，除了捨棄天花的包覆，建材本身也不做無謂的修飾，藉由原材本身的質地共構出空間性格。屋內主要板材是樺木夾板與美耐板；樺木夾板雖然表情樸素，但容易加工，且與鐵件結合後承重力也無需擔心；大型櫃體則以美耐板覆貼，保留實用與容易清潔的特色。此外，利用瑕疵的紅磚拼接出琴室主牆；凹凸線條搭配過度窯燒的痕跡，使牆面產生溫厚的滄桑感，如同嗓音沙啞的老歌手，低吟著悠悠的歲月之曲。

除了顯化素材的價值感外，色彩也是空間魅力的來源。開放空間牆面以灰色為底營造穩定感。主臥則以土耳其藍帶來寧靜和舒適。廚房作業區以綠色定義清新。兩間衛浴則分別用紅、黑色馬賽克磚，擘畫出熱情活力和隱蔽隱私的相異氛圍，住宅的內涵也因而更加豐富飽滿。

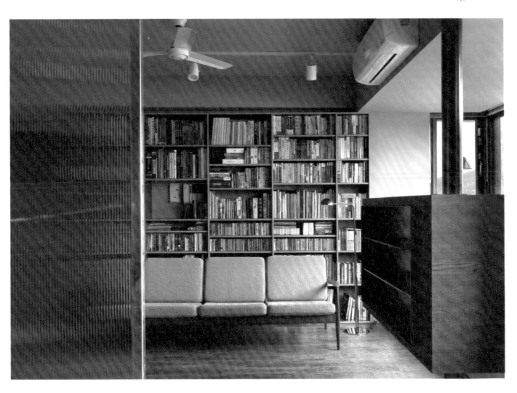

基本資訊　地點-新北市。屋齡-約25年。坪數-26坪。家庭成員-夫妻

建　　材　紅磚、樺木夾板、美耐板、超耐磨地板、鍍鋅鐵件、鐵件烤黑板漆、石英磚、乳膠漆、長虹玻璃

屋主介紹　莫先生職業是醫師，妻子則是音樂教師，兩人在空間使用時段上恰巧錯開，因此希望藉由設計增加彼此交流分享機
　　　　　會，但又可以保留獨立作業完整性，降低相互的干擾。

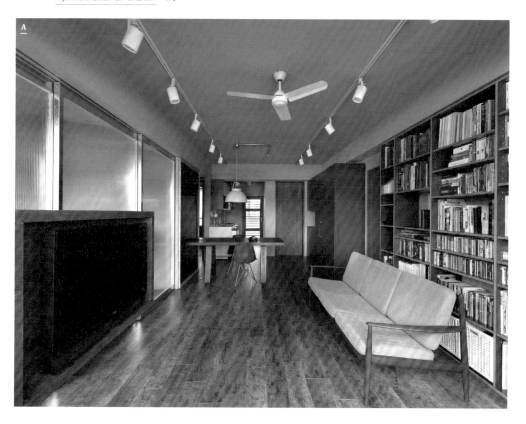

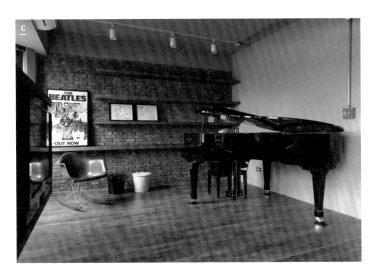

A 深淺灰階創造空間穩定感

公共空間先藉由淺灰底色讓不夠勻整的牆面看來柔和些，左右再以深灰的美耐板構築成兩座大型收納櫃增加濃淡變化。可隱藏的長虹玻璃拉門則以鍍鋅鐵件為邊框，除了可呼應主色調的安穩感，銀閃特質也讓灰的層次更加豐富。

B 小磚＋色彩讓機能區各擁風情

以紅色細格馬賽克磚與灰色石英磚鋪陳的客浴，帶來明快又有活力的感受。而尺寸稍大的黑色馬賽克則從主浴地面向上延展，勾勒出內斂隱藏的心理感受。搭配主臥的土耳其藍串接，隨著腳步移動，視角自然能感受不同的氛圍。

C 廢物利用的主題磚牆

以NG紅磚替牆面賦予新生；磚塊接合縫隙與三短一長的層架比例消融了平板的表情，窯燒過度的火痕則讓畫面更顯溫潤。樺木夾板內嵌鐵件手法確保了承重的實用性。與現代感較強的拉門相映，自然流露出實虛對比的情韻。

D 以黑板牆界定餐廳範疇

客浴外牆拉出約20公分的厚度，除了可將玻璃拉門隱藏其中，也順勢多爭取了一排收納格櫃。此牆利用黑鐵烤黑板漆再加上木質的藝術邊框，一來可增加書寫塗鴉的生活樂趣，二來也與吊燈做搭配，藉此奠定出餐廳範疇。

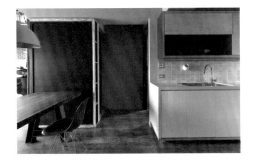

井然有序的方格書牆
打造無印良品風格空
間

文－陳佳歆

圖片提供－

Partidesign studio &
曾建豪建築師事務所

屋主是位工作繁忙的科技新貴，期待在緊繃的工作後有個溫馨的空間能滿足他聆聽音樂、沖煮咖啡的居家休閒興趣，以舒緩平日的工作壓力，設計師便以白色為基調搭配大量木素材，營造出有如無印良品般純粹無壓的空間調性。空間在預售階段已經過客變，敞開隔局讓公共空間含括客廳、餐廳及工作區域，因此通過玄關後便能感受到開放空間與落地窗景相乘帶來的開闊感受。餐廳及工作區落在公共空間的水平垂直軸線上，並交會出客廳位置，沙發背面緊鄰著書桌讓屋主能在有別於上班的環境中輕鬆工作。

屋主不但喜愛品咖啡也蒐集不少咖啡器材及設備，因此沿著平行餐桌的牆面規劃半高餐櫃，方便沖煮咖啡及擺放器材，這裡也成了客廳之外的另一處休憩場域，同時是屋主專屬的咖啡空間。收納設計也是空間的亮點，屋主不但書多、CD多，還蒐藏許多馬克杯以及旅遊帶回來的紀念品，設計師將收納櫃視為裝飾空間的一部分，配合整體調性及使用功能規劃，以烤漆鐵件打造的CD層架嵌入客廳主牆，為柔和調性的空間增添個性；客廳則以方格櫃書牆為背景，搭配無印良品收納盒提供不同的物品收納機能；量身訂作的馬克杯展示櫃成為餐廳最佳裝飾，伴隨著廚房入口旁貼滿旅遊照片的磁鐵牆，讓融入興趣喜好的空間為生活注入滿滿活力。

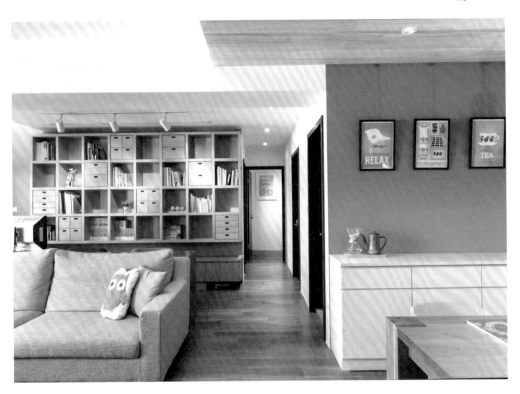

基本資訊 地點-新竹市。屋齡-新成屋。坪數-35坪。家庭成員-夫妻

建　　材 梧桐實木皮、白橡實木皮、海島型木地板、板岩磁磚、烤漆鐵件

屋主介紹 在新竹園區工作的科技新貴，喜愛旅遊同時擁有許多興趣。喜歡在家自己磨豆享受沖煮咖啡的樂趣，音樂也是生活
　　　　　中不可或缺的調劑元素，希望在木質調的空間享受居住生活。

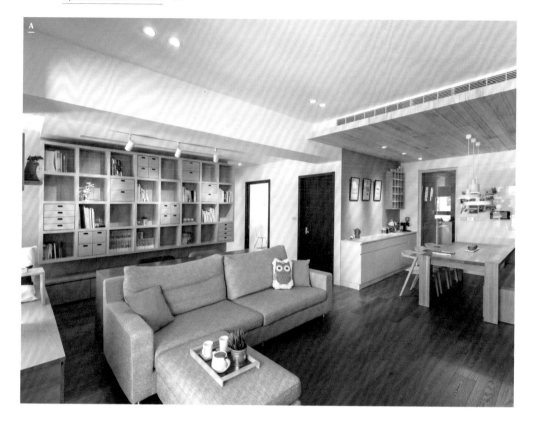

A 著重休閒活動的紓壓空間

公共空間結合屋主生活嗜好，將廚房獨立讓客餐廳及工作區整合，並藉由動線串連彼此的關係，形成一個多重享受的休息場域。

B 結合無印良品收納盒量身訂製書牆

書牆便配合收納盒及牆面尺寸規劃8×4格的方格書櫃，搭配不同形式的收納盒使書牆使用靈活度大大提升；同時沿著窗邊設計一區單人臥榻，讓閱讀形式更能隨心所欲，並且隨著臥榻高度延展平檯至書櫃下方，作為下層抽屜使用。

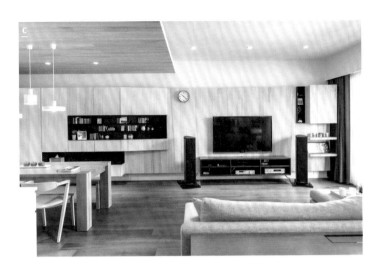

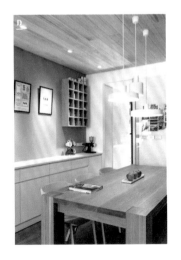

C 單純線條與穿透視覺褪去壓力

配合屋主使用習慣讓廚房獨立，公共空間則採用開放式設計整合客廳、餐廳及工作區，成為著重休憩功能的場域，純白作為空間基調，以木作勾勒簡單的造形鋪陳主牆並結合實用的收納機能，創造簡單卻富有層次的空間線條。

D 增設餐櫃在餐廚房打造咖啡角落

為了能有一處品味咖啡及靜心聊天的場域，便利用位在入口轉角處的餐廳空間來營造，除了不可少的原木大餐桌之外，還沿牆面設計半高式的收納餐櫃，及腰高度的檯面成為方便就手的實用平台，可以擺放常用的咖啡器材及設備，特別為所蒐藏的馬克杯在牆面設計格子展示櫃，使咖啡角落更為豐富有趣。

Woody Column High 收納架

完全開放的結構沒有正反面之分，可靠牆擺設或獨立置放於空間中，粉體塗裝的鋼板架，有全白、彩色等顏色選擇，不同顏色搭配各具其趣。NT$16,000元／個｜by LOFT29 COLLECTION｜圖片提供_LOFT29 COLLECTION

Memphis 書櫃

在書房一角倚牆，或為走廊端景高櫃，同時也是兩個空間之間的穿透性隔屏，搭配擺飾品在雙面各成風景。NT$112,000元／個｜by LOFT29 COLLECTION｜圖片提供_LOFT29 COLLECTION

D-Bodhi-Ferum 五層置物 長層架

以老舊斑駁木料與鐵件架構而成的開放式層架，適合同時擺放書籍與擺飾品，讓層架同時具備展示架功能。價格電洽｜by Mountain Living｜圖片提供_Mountain Living

D-Bodhi-Fendy 9格置物櫃

老舊木材搭配鐵件，呈現具手感的工業風況味，不管是用來單純做收納櫃或搭配書牆，都讓牆面表情更有趣。價格電洽｜by Mountain Living｜圖片提供_Mountain Living

Karpenter-Urban
不鏽鋼框架
穿透式儲物櫃

簡潔的線條，與多變化的層架，即便不擺放東西都是讓人賞心悅目的大型擺飾品。價格電洽｜by Mountain Living｜圖片提供_Mountain Living

d-bodhi-the look-
勺格掌何層架
兩抽徙底座
高儲物櫃

不規則的層架，讓櫃體表情更為有趣，加上木材表面隨興的漆色，展現不只是收納的生活感。價格電洽｜by Mountain Living｜圖片提供_Mountain Living

壁掛書架

Mategot是第一個結合了金屬管和穿孔金屬片的前驅，並使其成為他的作品所獨有的特徵。壁掛架可依照不同的排列，組合出千變萬化的造型。NT$13,200元／個｜by Design Butik集品文創｜圖片提供_Design Butik集品文創

Cano
置物架

別出心裁的十字支架裝飾，不但柔和了冷調的工業風格，更增添不少獨特魅力。由於沒有區分正面和背面，因此能夠作為獨立擺設的家具或靠牆，甚至作為隔間使用，是一組相當靈活的收納系統。NT$23,500元／個｜by Design Butik集品文創｜圖片提供_Design Butik集品文創

Key 6

Bar area

吧檯設計

吧檯設計

**設計師
鄭家皓
嚴選**

井井咖啡走的是日式簡約的調性，白色基調傳遞出純粹直接的感覺；販賣的是老闆對咖啡的熱情，店裡提供的咖啡全是自家烘焙的咖啡豆，並提供手沖咖啡，因此一進到空間就是最重要的吧檯，為了讓顧客近距離看到手沖過程，特別設計比一般咖啡還要較長檯面，不但符合功能需求同時讓顧客近距離感受沖咖啡的過程。

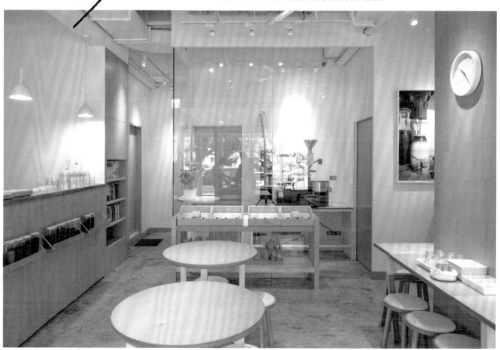

A 裸露原始素材的美

由於走道過於狹窄，因此吧檯以水泥原始狀態呈現，不再外覆任何材質。至於裸露的明管管線經過收整乾淨，反而像是刻意設計的隨興線條。圖片提供_艾�設計　攝影_鄭嘉至

B 善用樑柱位置創造吧檯式座區

咖啡館配置3種座位形式，以供應不同來店消費者的人數，除了3人座的圓桌及4人座的方桌之外，利用空間柱體規劃吧檯式座區，多元的座區形式使空間感更為活潑而不呆板。圖片提供_直學設計

C 新舊元素鋪陳出吧檯主題

當初拆除店內舊木地板時，發現原本地面鋪貼的台灣蛇紋石散發獨特灰綠色懷舊感，相當符合屋主喜歡的京都風，便以此作基底，再發展出高低錯落的紅磚吧檯主題，讓新舊元素結合出最美的風景。圖片提供_力口建築

D 吧檯設計交織出人文氛圍

首創全臺獨座三面式Reserve吧台，運用木材質及鐵件交織出人文氛圍，提供一對一近距離從視覺、嗅覺到味覺等咖啡體驗，吧檯後方則呈現全牆面商品陳列櫃的復古概念，呼應星巴克美國早期店舖設計與大稻埕1930年代茶館的陳列手法。圖片提供_統一星巴克

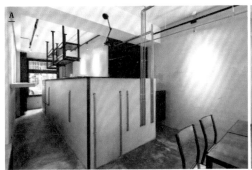

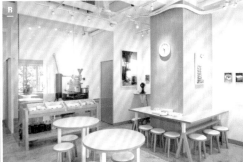

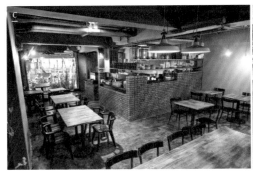

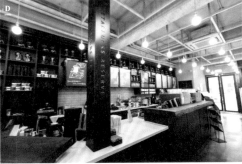

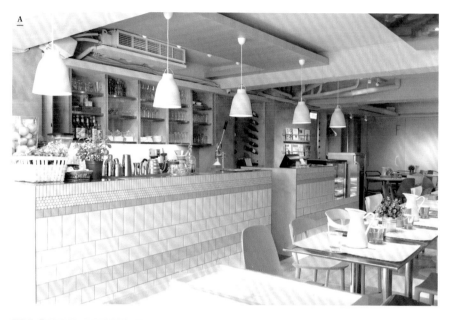

A 以工作人員作業為主的磁磚貼面吧檯

備有廚房的咖啡館，吧檯純粹供應點心及飲品，這裡不設吧檯坐區完全以工作人員方便作業規劃較高的檯面，出入口設於中間縮短動線提高供餐效率。吧檯以各種大小尺寸的白綠色磁磚貼附表面，呈現出清爽又舒服的感覺。圖片提供_直學設計

B 為專業手沖咖啡量身訂製吧檯尺寸

井井咖啡強調自家烘焙咖啡豆，為了能讓消費者能聞聞咖啡豆香並挑選喜愛的咖啡口味，同時感受現場手沖的過程，因此規劃檯面較低、長度較長的吧檯，讓依產區、處理方式及烘焙呈度分類裝罐的咖啡豆能一字排開，同時擺放手沖咖啡器材。圖片提供_直學設計

C 引進外國元件打造人氣吧檯區

落地玻璃窗前，以松木板釘成一座面窗的吧檯，是店內的人氣座位，同時也是店家口中戲稱的「國外風格展示區」，西班牙進口地鐵磚壁面，掛上宛如吉祥物般存在的羚羊頭標本，搭配工業風格老件吊燈和外來種的蕨類植物，成功佈置出濃厚的休閒氛圍。圖片提供_kokoni cafe

D 間接光感增加空間層次

長型復古空間尾端，以紋理清晰的杉木板規劃半高吧檯，區隔用餐區和料理區，右側略為突出一小塊檯面增加簡易的座位，檯面下方打上間接燈光，營造輕盈視感並豐富了空間光影層次。圖片提供_小西門時光驛棧West Town Cafe

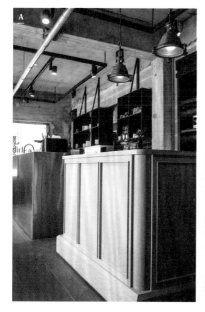

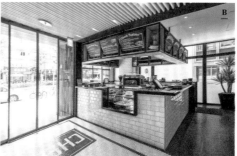

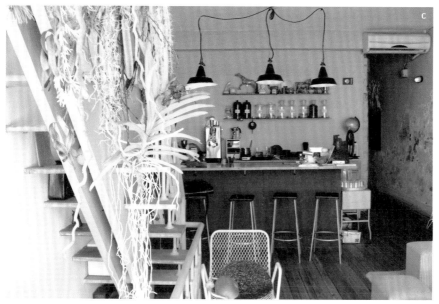

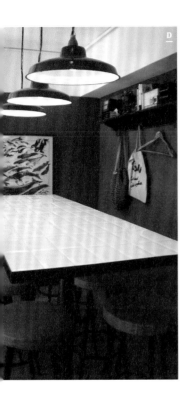

A 簡約美式線條吧檯增加咖啡館人文感

專業感的不鏽鋼吧檯映襯著栓木貼皮的美式風格收銀台，一冷一暖的材質色調，讓咖啡館彷彿理性與感性的對談，而吧檯上方的黃銅燈則隱約放射出輕工業風的懷舊美感。圖片提供_ RENO DECO

B 跳脫單純機能展現生活感

利用白色鐵道磚及黑色檯面，架構出極簡的檯吧區域，並延續一樓以文字貫穿空間的設計概念，搭配鐵件、舊木等工業風元素，料理空間不只有單純的料理功能，同時也是呈現生活感的最佳舞臺。圖片提供_check café

C 宛如居家場景的小巧吧檯

以老房子舊有的鏤空樓梯做前景，運用簡單木板規劃小巧的吧檯沖泡區，灰藍色漆料呼應空間的灰色調，檯面前方擺上幾張造型簡潔的吧檯椅，讓店家主人和客人自然對座聊天，少了一般商業空間的距離感，多了份靈活性和居家的生活感。圖片提供_兩喜設計

D 瓷磚吧台營造實驗室fu

館內主題希望呈現學校印象，除了用灰綠燈具及圓凳椅來與牆面應和、增加色彩層次外，透過一張220*70*90公分的白色瓷磚吧檯與牆上教學海報映襯，創造出如同實驗室般清冷但知性的場域氛圍；不僅吻合設計，亦有助強化商空坪效。圖片提供_畫盂設計

E ㄇ字型吧檯巧玩空間趣味

在二樓餐區的角落規劃一處ㄇ字型吧檯，中央種上俗稱為「招財樹」做阻隔，避免陌生人對座用餐時的尷尬視線，地坪特別鋪上一層人工草皮呼應植栽綠意，同時界定吧檯區域，重新定義吧檯設計，巧妙玩出趣味空間。圖片提供_kokoni café

中古老房 三代記憶
開啟相聚好時光

文－李亞陵

圖片提供－甘納設計

一間老房子，裡頭流動的是三代記憶，有著長輩的關愛、孩子的笑聲，設計師運用材質與色彩，注入年輕不失沉穩的設計，並以開放格局強調互動與人情味，讓一家四口的住宅不僅只是居所，更是親友相聚、連絡情誼的場域。原先，這間30年的樓中樓，是女主人與爸媽的居住空間，女兒成家後，便傳承給了女兒、女婿作為禮物，現在已有兩個可愛女兒的女兒一家，仍不時會與長輩或家人在此相聚，而設計師在了解居者的生活動線後，將老屋做了合宜規劃，使空間隨著屋主一起成長，開啟蛻變的生命。

兩層樓分別位於11樓與12樓，下層為公共場域，上層則為私領域，餐廚領域則是一家人的情感凝聚之地，將開放式廚房結合餐桌，形成一字型規劃，並強調座位視野與對窗面的延伸，拆除一面牆，引入綠意美景，餐廳主牆則利用水泥粉光整合染色木皮和烤漆玻璃，在材質面上營造層次變化。

而原先設計師鋪陳黑色海島型實木地板作為地坪，想營造出適合屋主的沉穩況味，但因小女生喜歡粉紅色，所以配置粉紅軟件，以不同造型、色階協調的餐椅展現層次，讓公共空間集結童趣與沉穩氛圍；而梯間則彙集多彩窗景，注入彷彿教堂般的彩色玻璃窗概念，成了一處適合獨處的寧靜角落，讓居家開啟相聚或獨處的好時光。

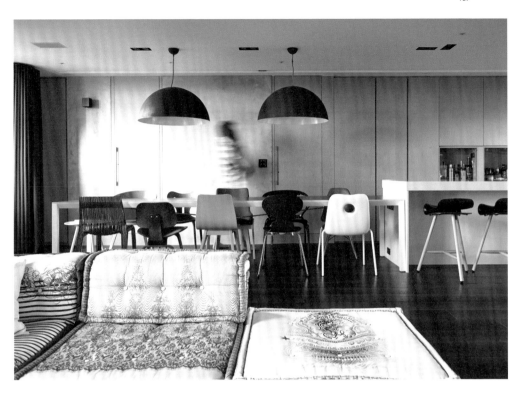

基本資訊　地點-新北市新店區。屋齡-30年。坪數-58坪。家庭成員-夫妻、女兒X2

建　　材　木皮、噴漆、玻璃、鐵件、海島型實木地板

屋主介紹　住宅空間為爸媽傳承給女兒的禮物，找來設計師將老屋翻修，注入美感格調，也留下一部分傢具延續家的記憶。

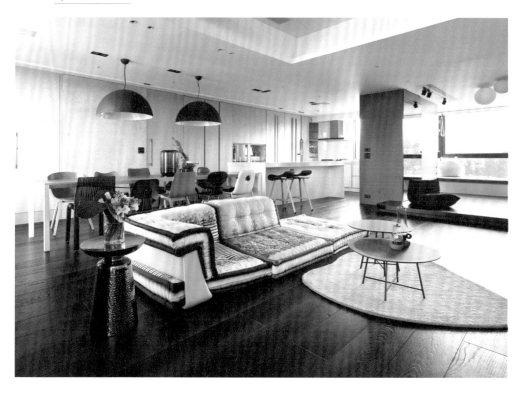

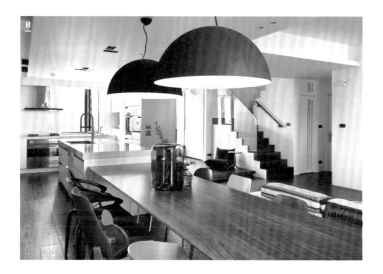

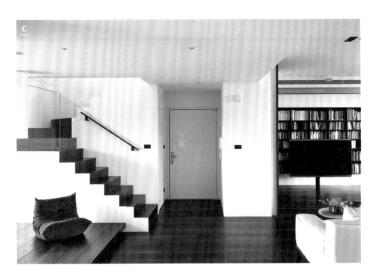

A 無壓延伸的居家視野

捨棄原先的高背沙發，陳列具異國情調的貼地沙發與地毯，將團聚座席場域做出延伸，而壓低線條的傢具配置，則形成公領域不受阻礙的自由視野，在深色木地板的搭配之下，使居家釋放無壓的禪風況味。

B 親友歡聚共享中西美食

因男主人喜愛做中式料理，女主人則偏愛輕食西點，故結合熱炒、輕食料理區與餐廳，配置三米六的長餐桌連結吧檯，將使用檯面做出延伸，滿足大家族的多人聚會需求，廚房一盞窗則引進採光，注入明亮的溫馨氣氛。

C 開拓留白的靜思角落

一樓公領域以沉穩深色定調，二樓私領域則回歸白色調，設計師在色調上做出使用主題的區分，於場域中注入留白美感，搭配山景與採光，以及簡單而跳色的焦點傢具，讓家多了寧靜閒適的味道。

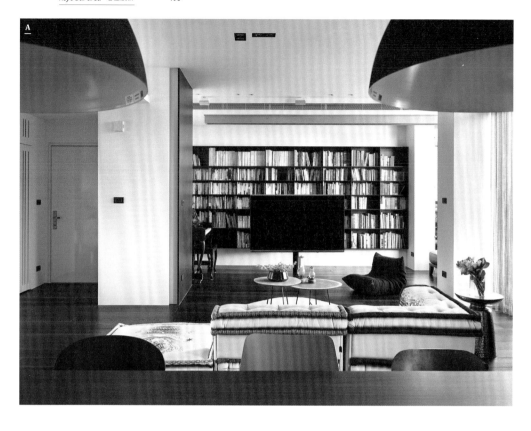

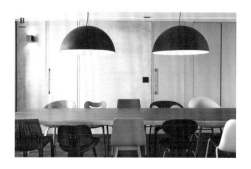

<u>A</u> 書與木鋼琴的藝文背景

將視聽娛樂機能簡化呈現,捨棄實體電視牆,做出嵌牆的懸吊鐵件書櫃,成為多彩的背景畫面,書櫃右方則將電器櫃隱於柱體內,開創機能隱藏美學,一旁則以岳父的古樸木鋼琴做陪襯,在書香氣息中,融入充滿情感記憶的琴音。

<u>B</u> 巧玩材質的機能隱藏美學

餐廳牆面以象牙白定調,並將收納與衛浴機能隱於牆體後方,延伸至一旁的廚房設備,形成完整的美感立面,材質表現則以水泥粉光拼接染色木皮等,形成冰冷、溫潤交織的視感與觸感,演繹出細膩的層次感。

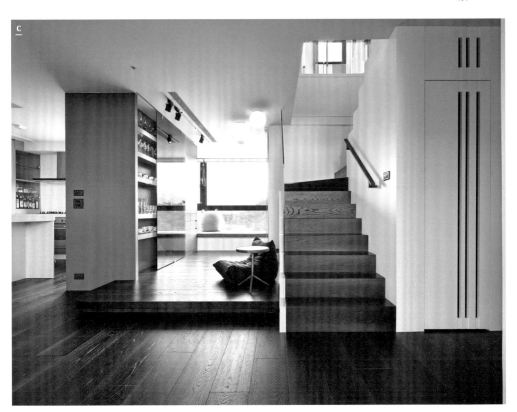

C 延攬景觀豐富生活畫面

架高木地板形成休憩區，並做出額外的餐廚櫃體空間，同時將格局外推，把戶外陽台納進室內，形成臥榻座席，這裡是大人的靜思場域，亦是孩子的遊戲天地，映和著窗外的山景視野，形成老少皆宜的生活雅趣。

D 多彩玻璃窗引進豐富光影

在梯間的過渡地帶，設計師刻意做了一面彩色玻璃窗，讓此區成了一處熱鬧、寧靜的轉介角落，彩色窗與居家的粉紅色階形成呼應，當陽光透過材質灑落室內，即帶進美麗光影，打造最天然的居家色彩。

愜意的生活態度從在
廚房吧檯用餐開始

文－陳佳歆

圖片提供－成舍設計

一對經營餐廳的年輕夫妻對於新居沒有太多設限，設計師便根據他們的個性與喜好施展空間創意，大膽利用豐富的材質質感創造出衝突與對比的觀感，在粗獷中注入細膩細節使空間耐人尋味。雙併空間透過動線安排劃分公私領域，並利用不同材質地坪呈現空間佈局，從玄關開始的灰霧面地磚作為軸線引導步伐進入不同場域，木質地坪則映襯著舒適的客餐廳空間。

設計師為公共空間留出寬敞的尺度，開放式格局架構讓居家的休閒感油然而生。空間以客廳為中軸，左右分別配置廚房及餐廳，高低循序的層次平衡整體視覺感，加上光線充足包覆使空間更顯開闊自在；但不免好奇餐桌遠離廚房的配置是否別有用意？原來這是配合夫妻倆平時的用餐習慣，喜愛下廚的他們常常在廚房料理餐點之後，就隨興的坐在中島吧檯的高腳椅或者窩在客廳沙發上用餐，規矩的餐桌就留給好友聚會聊天時使用。

客廳以帶有金屬材質工業感及復古味道的傢俱巧思搭配，與流露原始粗獷肌理的紅磚、木紋磚等相互融合彼此借景。男主人平時也喜歡種植花花草草，因此可以看到不少有趣的小植物點綴在空間角落，為空間增添綠意的生命朝氣。沒有過於繁瑣精緻的裝飾設計，空間美感創意從使用的舒適感受為基礎延展，並融入居住者的日常習慣，成功的調和出具有生活溫度的空間層次。

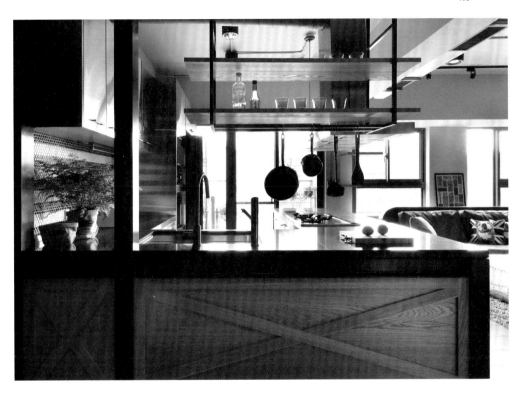

基本資訊　地點-台北市。屋齡-新成屋。坪數- 50坪。家庭成員-夫妻

建　材　紅磚、木紋磚、馬來漆、霧面磁磚、長虹玻璃、黑鐵、鐵網、木材

屋主介紹　有共同理想並攜手經營餐廳的年輕夫妻，對於新家雖然保持開放態度，但相較於冰冷的現代風格，更期待擁有濃厚生活風格的溫暖居家，與親手栽種的植物們一起幸福生活。

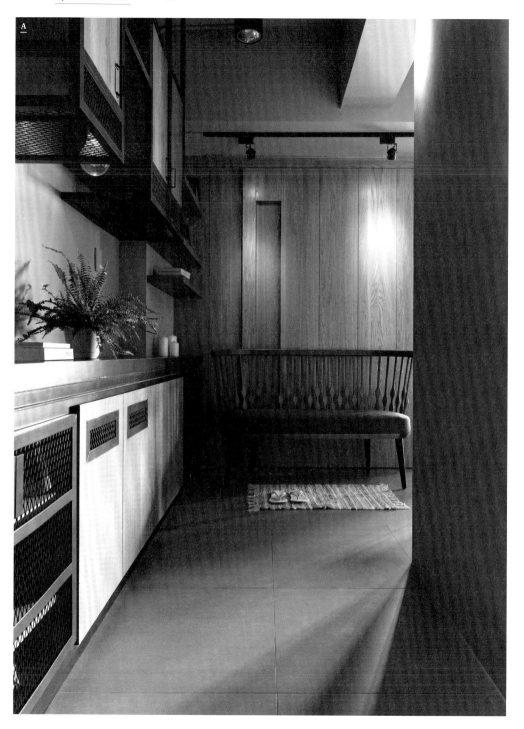

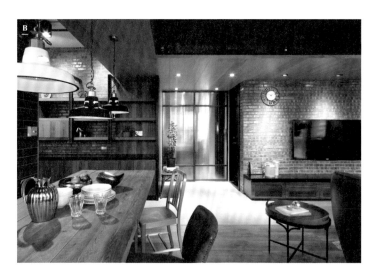

A 運用玄關廊道空間結合藝廊概念

兩戶打通的雙併空間以左側為主要入口,在玄關廊道以木作、鐵件與鐵網設計功能與美感兼具的收納鞋櫃與置物平台,於廊道區域的天花板安裝投射燈,讓仿水泥的牆面能有如藝廊般展示畫作,為入口處增添藝文氣息。

B 拿捏質感比例調和出衝突與對比之美

公共空間主牆以肌理明顯的紅磚大面積堆砌,搭配溫潤質樸的木素材與鐵件,自然散發的仿舊感與天花板以鐵網收整空調的設計相映襯,營造出到味的Loft調性。空間中同時穿插運用較為精緻的材質,協調的配比呈現出材質間的衝突又協調的美感。

C 鮮明色彩與趣味配飾框出廊道端景

利用木作包覆部分天花板樑柱,儘可能保持公共空間的垂直高度。灰色霧面磁磚區分公私領域從入口處往內延伸,在走道遠處就能看到藍綠色牆面跳出,牆面上的復古電話可不只是惹灰塵的裝飾,仍具有使用良好的使用功能,成為空間的趣味話題。

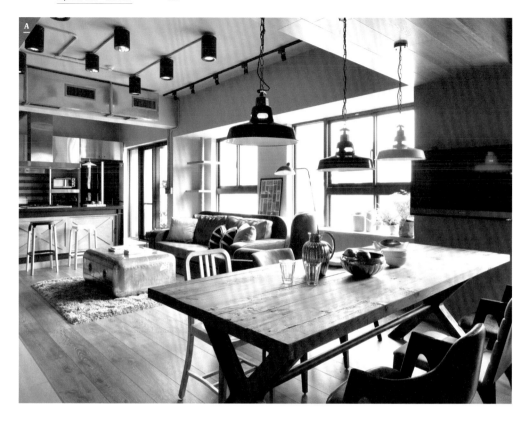

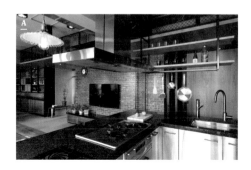

<u>A</u> **專業級的廚房及客廳是屋主生活的重心**
經營餐廳的屋主特別注重廚房設備的品質及功
能，L型的檯面能兼具料理與吧檯使用功能，平
時只有2人在家時，這裡就是一個用餐的愜意環
境；全於鄰近的沙發區同樣是他們享受自在生活
的主要空間。

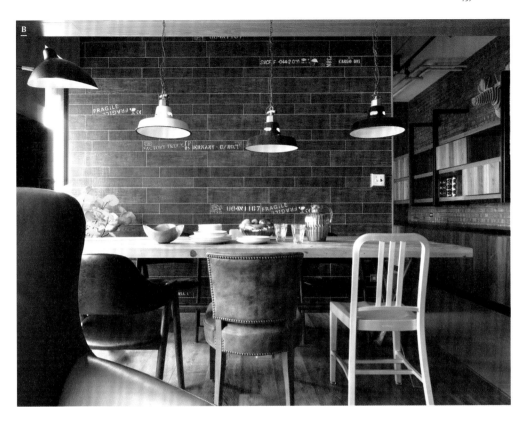

B 區域牆面材質搭配出豐富的空間層次

開闊的公共空間因連續的開窗引入充足的日光，另一側採用具有明顯肌理質感的材質作為牆面背景，餐區以灰黑色的木紋磚鋪陳背景，與工業燈、舊木餐桌及廊道紅磚牆面豐富了視覺層次，自然形成一個咖啡館風味的用餐區。

C 善用材質特性個人空間也充滿特色

工作空間與臥房相鄰，以鐵件框架的長虹玻璃為隔間，讓沒有對外窗的空間仍保持明亮與穿透感；工作空間延續公共空間質感，傢俱皆以材質原始樣貌呈現，搭配金屬材質燈具妝點出空間特色。

Item

單品

工業風原木
鐵架吧檯椅

來自泰國新銳設計品牌Curio的工業風椅凳，金屬與原木融合的外型、經過歲月洗禮的木製椅面，搭配仿鏽鐵架，是廚房中島、咖啡廳吧檯最佳擺飾風景。NT$9,800元／個｜by Marais瑪黑家居選物｜圖片提供_Marais瑪黑家居選物

M68 吊燈

拋光鋁質的燈罩將周圍的景物光影納入其中，鐘形曲線的流暢外型則提供了一個大面積的擴散光源。是復古也是經典設計的絕佳表現。NT$21,800元／個｜by LOFT29 COLLECTION｜圖片提供_ LOFT29 COLLECTION

E27 吊燈

E27從燈的本質發想設計，創造出簡單卻又強烈的外型，襯托出極簡之美。E27可作為單一光源，或以成對、整排、群聚方式呈現，藉由不同組合方式，賦予風格空間不同的獨特氛圍。NT$3,880元／個｜by Design Butik集品文創｜圖片提供_Design Butik集品文創

法國 Holophane
玻璃球路燈

近期紅遍歐美的玻璃球燈，該品牌玻璃外觀的稜鏡設計，及一體成形的不規則表現，讓光線變得更為柔和，早期雖為街道路燈，但吊掛在吧檯等空間，皆可為空間注入優雅的法式奢華感。價格電洽｜by iwadaobao｜攝影_Amily

Nicolle chair

活動收納車

擁有獨特的鯨魚背造型的Nicolle chair，1993年首創於法國，造型成功吸睛，加上符合人體工學的設計，在當時迅速走紅，設計精神更廣泛被採用。價格電洽 | by Retro Studio | 圖片提供_Retro Studio

1953-1954年發表的Mategot活動收納車，上下雙層的網孔鋼架，可當成餐車或邊桌使用，下層側邊並設計可用來收納雜誌報紙，也適合與吧檯結合，讓吧檯設計更靈活。NT$33,500元／個 | by LOFT29 COLLECTION | 圖片提供_LOFT29 COLLECTION

不落客/邊几

哥本哈根
吧檯椅

Block是一款多功能、高度實用的滾輪小邊桌。爽朗輕盈的色調與造型，搭配可360度旋轉的滾輪設計，不論在家中的任何空間都方便使用。NT$12,800元／個 | by Design Butik集品文創 | 圖片提供_Design Butik集品文創

與一般較為現代感的吧檯椅不同，哥本哈根吧檯椅以木素材打造，呈現的是天然、療癒的感受，不只能為居家帶入自然元素，使用起來也特別舒適。NT$10,500元／個 | by Design Butik集品文創 | 圖片提供_Design Butik集品文創

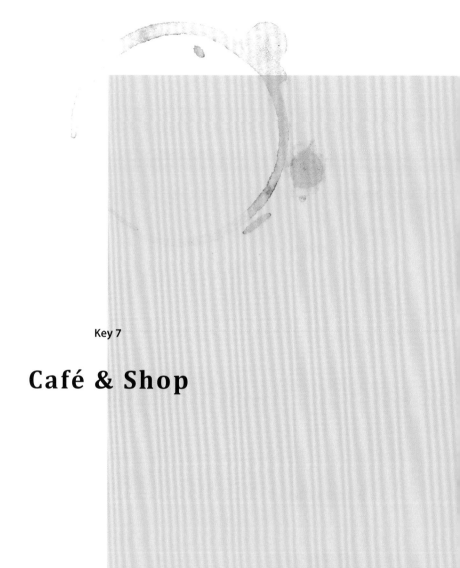

Key 7

Café & Shop

咖啡館 & 好店

Café

嚴選咖啡館

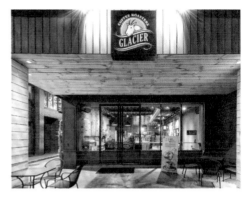

冰河咖啡 Glacier Coffee Roasters

地址：台中市西屯區文心路三段119-1號
電話：04-2311-1200
營業時間：10：00-18：00（每週三公休）

以創辦人至美國冰河國家公園探險體驗做設計發想，走純正美式風格。二樓為主要座位區域，並利用壁爐營造國家公園木屋氣氛連結。店內還有藝術家王國仁創作的彩繪野生動物，希望能夠帶給顧客徜徉於冰河國家公園的感受。圖片提供_裏心設計

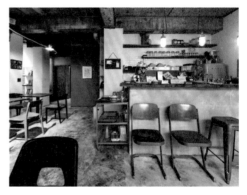

卡那達咖啡

地址：台北市中正區臨沂街13巷5號1樓
電話：02-2321-7120
營業時間：12：00-21：00（每週二公休）

老闆來自韓國，將許多韓國特有文化帶入日常生活中，空間使用上訴求溫柔手作與金屬工業結合，使整體空間帶有一種跳躍式的想像。圖片提供_隱室設計

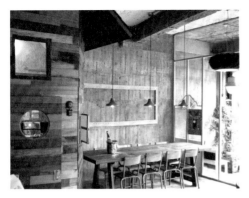

貓的美味之夢

地址：新北市中和區中安街178巷2號1樓
電話：02-8921-2164
營業時間：11：00-22：00（每週一公休）

區位緊鄰中和四號公園，店內特別設計一處小木屋作為
兒童遊戲室，不僅有助增加空間特色，亦能提升親子用
餐時的方便性與舒適度。圖片提供_隱室設計

喜八珈琲店 Shiba! cafe

地址：高雄市新興區南台路43巷21號
電話：07-281-2875
營業時間：週一10：00-18：00
週三～週日10：00-18：00（每週二公休）

輕工業風的簡約環境調性，完全融入南台灣慢活的紓壓
節奏，加上店長喜八（日本柴犬）的萌樣，讓咖啡館成為
親切療癒的心情避風港。圖片提供_ RENO DECO

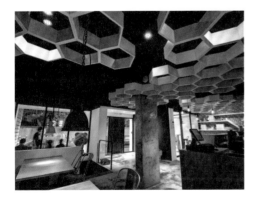

是熊咖啡 Yes Bear Cafe & Dining Bar

地址：台北市大安區敦化南路二段63巷28號
電話：02-2708-7075
營業時間：平日11：00-22：00 假日09：00-22：00

是熊咖啡以熊與蜜蜂作為咖啡館的故事主軸，希望提供
一個休憩片刻的飲食場所，以白色為基調及黑色鐵件勾
勒餐廳輪廓，地坪的粉光水泥及紅磚為背景，混搭工業
風、復古及現代傢俱，呈現輕鬆不拘小節的空間感受。

圖片提供_成舍設計

井井咖啡廳

地址：新竹市東區新源街136號
電話：03-574-0084
營業時間：12：00-22：00

空間採用大量原木材料與明亮的白色、淺灰色搭配，營
造出無印般的清新純粹氛圍，空間格局簡單明確，半開
放式設計與透明玻璃隔間，讓工作人員與消費者之間有
更親切的互動關係。圖片提供_直學設計

Café

———

嚴
選
咖
啡
館

星巴克保安門市

地址：台北市大同區保安街11號
電話：02-2557-8493
營業時間：07:00-22:30

保留了巴洛克式建築的風情，並創造「現代經典」的設計手法，融合復古與現代的風格貫穿室內設計，打造品嘗咖啡和感受大稻埕歷史人文的空間。圖片提供_統一星巴克

正興咖啡

地址：台南市國華街三段43號
電話：06-221-6138
營業時間：09：00-21：00 週五～週六09：00-22：00

以就地取材方式，藉由材質質地引出老房子的時間感，呈現老屋特有的美，也讓這間咖啡館充滿溫度與深度。
攝影_余佩樺

左道咖啡

地址：台北市延吉街70巷2弄5號
電話：02-8773-3601
營業時間：11：30-22：00

以工業風為空間設計主軸，捨棄過多設計，刻意讓空間呈現單純、原始樣貌，以便於未來進行各種藝文活動展演空間。圖片提供_艾倫設計

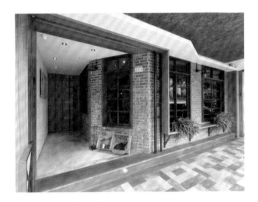

蘿芮塔咖啡工坊

地址：台北市大安區延吉街259號
電話：02-2325-8283
營業時間：10：00-21：00

以磚牆與木素材帶出鄉村田園風空間基調，並利用復古、鐵件元素增添空間裡的層次感受，輔以隨興的處理手法，讓每個來到這裡的客人，皆能感受空間裡散發出的溫馨。圖片提供_艾倫設計

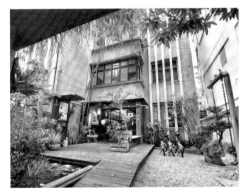

伊聖詩私房書櫃日光大道健康廚坊 新生店

地址：台北市新生南路三段22巷7-1號
電話：02-2362-1134
營業時間：10：00-21：30

以環境保護為主題的設計，店內盡量保持原來的舊宅特色與懷舊氛圍，無論在色調與景致上都相當契合於書坊與藝術空間的質感，而搭配餐點與麵包坊則更像家一般自在舒適。圖片提供_力口建築

🫘

Café

———

嚴
選
咖
啡
館

珈琲 錦小路

🫘 地址：台北市民生東路二段127巷17號
電話：02-2521-7939
營業時間：週二～週日08：00-18：00（每週一公休）

店主人因鍾愛日本京都錦小路通的優雅，因此以此為名、並作為店裡設計主題，在小巷弄裡打造出難得悠靜的、美味的咖啡館，店內另備有獨立場地可做藝文展覽、發表會。圖片提供_力口建築

羅索咖啡

🫘 地址：台北市中山區伊通街112-1號一樓
電話：02-2509-0987
營業時間：週一～週五07：30-19：00
週六10：00-19：00

堅持自家煎焙咖啡豆的羅索咖啡，在店內設計上選擇以黑色為背景來突顯專業形象，而腹地不大的店面巧妙地運用活動窗台來增加室內穿透感，另在側牆上則以黃底色與相關商品做裝飾，為空間增加暖度。圖片提供_力口建築

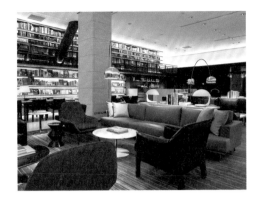

誠品行旅 The Lounge

地址：台北市信義區菸廠路98號
電話：02-6626-2888
營業時間10：00-24：00

大廳擁有超過五千本藏書的大面書牆，以書迎賓，使用一大面書牆以及上層的貓道設計，視覺上有延伸效果；寧靜的空間充滿著濃郁的咖啡香，融和書香，讓訪客在喧鬧的大都市中細細品嘗，緩緩沉澱。圖片提供_誠品行旅

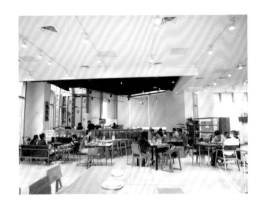

Mountain Cafe

地址：台北市內湖區內湖路一段312號
電話：02-8751-3572
營業時間：週一～週五 11：00-20：00
例假日、國定假日09：00 - 20：00

大片綠景環繞下的挑高空間，以獨特老柚木所裝飾的吧檯與精心挑選原木設計傢具，在同一場域下融合了咖啡館與居家設計，傳達自然與慢活的生活態度。圖片提供_Mountain Living

書浮旅徒

地址：新北市林口區文化三路一段369號
電話：02-2609-7710
營業時間：週一～週五09：00-19：00
週六09：00-20：00 週日09：00-19：00

刻意利用強烈的黃綠配色，替空間營造出溫暖感受，旅遊各地拍回來的照片，則是牆上最佳的裝飾品，而與處處充滿巧思的空間搭配的，則是老闆親自烘焙的濃濃咖啡香。攝影_Amily

Elsewhere Cafe 生活在他方

地址：台北市羅斯福路一段119巷3號1樓
電話：02-3393-2018
營業時間：週二～週日12：00-22：00（每週一公休）

走進喧鬧馬路旁的靜謐巷弄，門外的矮牆將內外隔成兩個世界，舒適簡單又帶點復古的佈置，讓來到這個空間裡的人們能安靜地看書、畫畫，或成為他們尋找靈感與欣賞展覽的空間。攝影_Amily

🫘

Café

———

嚴選咖啡館

參差_餘波未了 Remember cafe

🫘 地址：台北市羅斯福路3段128巷9號
電話：02-2367-9526
營業時間：週一～週日11：00-20：00

簡潔的空間沒有多餘的設計，簡單的素材反而予人一種寧靜感受，大面書牆不只是空間裡最吸引人的視覺焦點，也提供大家隨興挑選一本喜歡的書，在咖啡香裡靜靜享受美好的閱讀時光。攝影_Amily

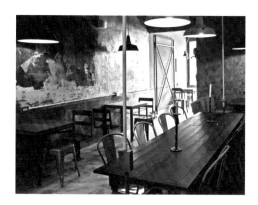

ici cafe

🫘 地址：台南市中西區忠孝街93巷108號
電話：06-222-3053
營業時間：09:00-18:00 (每週二公休)

咖啡店命名源自法文「這裡」之意，身兼古董傢飾店負責人的老闆，將日常蒐集的單品老件實際使用於店內佈置，藉由粗獷的設計手法和濃烈用色，成功營造個性化工業風格空間，相當適合喜歡復古舊貨和歐式氛圍的民眾前來放鬆體驗。圖片提供_ici cafe

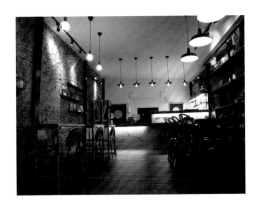

小西門時光驛棧 West Town Cafe

地址：台南市中西區信義街60巷39號
電話：06-221-0699
營業時間：週日、週二~週四：11：00-18：00
週五~週六：11：00-21：00（每週一公休）

位於台南信義街巷弄，主建築是一棟具有超過百年歷史
的老房子，重新刷成雪白色的門面，以輕鬆休閒的鄉村
風格做開場，走入店內，轉向紅磚牆和鐵、木共構的工
業風格空間，形成趣味對比。每日限量的私房咖哩飯蘊
藏著阿嬤手工的古早美味，是店家最大賣點之一。圖片
提供_小西門時光驛棧 West Town Cafe

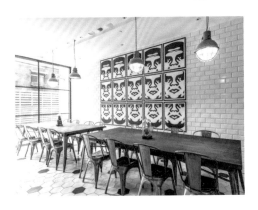

check cafe

地址：台北市中山區松江路253號
電話：02-7726-6266
營業時間：週一~週五：09：00-21：30

以工業風作為設計主軸，並以黑白配色營造出俐落、簡
潔的空間感，另外輔以植栽及木素材等元素，讓整體空
間更具豐富的層次感。圖片提供_ check cafe

kokoni cafe

地址：台南市中西區西門路二段372巷23號
電話：06-223-1591
營業時間：11:30-20:30（last order 19:30）（每週二公休）

改造具有60年歷史的連通老屋，帶入大量國外設計元
素，同步保留早期台灣建築的舊有風格和結構動線。二
層樓的店面中，以復古的日式輕工業風格為主軸，大面
積開窗引入明亮採光，加入大量老件傢具、傢飾和各類
植栽佈置，細膩玩味著東西方文化的「老滋味」。圖片
提供_kokoni cafe

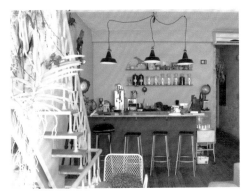

兩倆咖啡

地址：台南市中西區信義街100號
電話：0978-266-697
營業時間：14:00-21:00（每週一、四公休）

一樓開放作為藝術展演空間，二樓的咖啡廳則宛如居家
的客廳般溫馨小巧。空間規劃皆由學習設計出身的老
闆親自主導，刻意保留老房子的空間感，藉由新品與舊
貨混搭手法，佈置成靈活雅緻的座位區，當日光灑入室
內，拉出一道道陰影變化，微醺的生活感油然而生。圖
片提供_兩倆設計

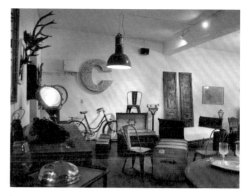

iwadaobao

地址：（永和店）新北市永和區博愛街27號B1
　　　（中和店）新北市中和區永和路171巷1弄6號
電話：（永和店）02-2924-5155
　　　（中和店）02-2243-7704、0937-803-856
營業時間：皆採預約制

主攻法國1800～1960年代古董傢具傢飾和經典工業老
件，每件商品皆由Joanne和Fabien親自到法國挖寶挑
選來到台灣，工業、古典、鄉村、品牌、罕見的，在
iwadaobao都找得到，而歷經時間的老件，經由Joanne
和Fabien的巧手整理，更成為妝點空間，展現生活品味
的古董物件。攝影_Amily

Shop

嚴
選
好
店

集飾 JI SHIH

地址：新北市中和區建一路132號1F
電話：02-2221-8081
營業時間：週一～週五10：00-22：00
網址：www.jishih.com/shop.php

那些曾經伴隨著我們的記憶與過往的老物件，如今到
哪裡去了?希望藉由我們的專業讓他們再復甦起來；利
用多年空間設計師的經驗與眼光，一步一步的親身挑
選，我們堅信著只有先感動自己，才能感動他人。圖片
提供_集飾JI SHIH

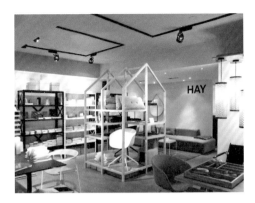

Design Butik 集品文創

地址：台北市松山區民生東路五段38號
電話：02-2763-7388
營業時間：週一~週五11：00-21：30
週六~週日10：00-21：30
網址：designbutik.com.tw/contact.php

北歐生活風格設計商店，主要居家生活設計品牌如
Normann Copenhagen、Muuto、HAY，追求的是貼近生
活，反映北歐人如何享受生活、追求生活美學的態度。
圖片提供_Design Butik集品文創

Marais 瑪黑家居選物

購買網址：www.storemarais.com
Facebook：www.facebook.com/Storemarais

蒐集來自台灣、日本、泰國、丹麥等15個國家40個設
計品牌，從傢具、燈具、書寫工具到首飾配件等商品，
讓投入設計師情感的物品，與你共造生活中的溫暖記
憶。圖片提供_Marais瑪黑家居選物

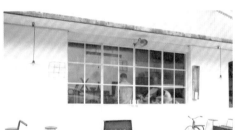

古道具

地址：台北市大安區嘉興街346號1樓
電話：02-8732-5321
營業時間：每週一~週五下午13：00-21：00

從日本各處收集而來屬於各個年代的傢具、傢飾及生活
用品，每樣物品皆保留歲月在物品上留下的痕跡，不
論是當成擺飾或收藏，都能繼續呈現屬於生活的美好。
攝影_Amily

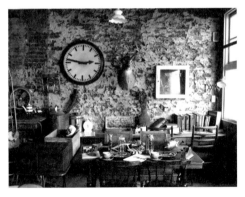

ici雜貨古董傢俬

地址：台南市東區前鋒路24巷2號2F
話：0915-660-206
營業時間：採預約制

蒐羅來自歐洲、台灣等各地舊貨古董，藉由重新整理，
讓老東西有了新用途也有了新生命，復古老件再次活用
於空間毫無違和感。圖片提供_ici雜貨古董傢俬

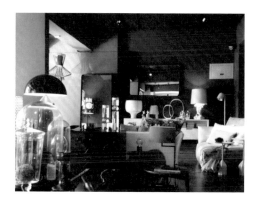

Shop

嚴
選
好
店

LOFT29 COLLECTION

電話：02-8771-3329
購買網址：www.loft29.com.tw

LOFT29努力開展國人對設計傢具傢飾的想像，希望每個從這裡離開的商品物件，能在各個場域空間自由發揮、適得其所，不設限延續他們本質上實用且美好的旅程。Loft29 Collection引進來自全球的優質設計，和您一起分享趣味、豐富的質感生活。圖片提供_LOFT29 COLLECTION

安心居高級生活名品館

地址：台北市大安區建國南路一段161號
電話：02-2776-6030

引領歐洲時尚美學，引進義大利、西班牙歐洲頂級磁磚，呈現精緻的生活空間。以寬敞明亮的空間、精緻多樣化的磁磚及完善諮詢、規劃與全方位服務，讓消費者體驗便利安心、優質尊榮的磁磚選購服務。圖片提供_安心居高級生活名品館

宏曄國際

地址：台北市內湖區行愛路77巷31號2F
電話：02-2796-7826
網址：www.hy-shutters.com.tw

專售Norman的窗簾，提供產品到安裝的完整服務，從產品丈量、規劃，依照不同的窗型提出完善的建議。各種客製化的需求，都能為顧客做到盡善盡美。圖片提供_宏曄國際

Mountain Living

台北旗艦店：台北市內湖區內湖路一段312號
誠品概念店：台北市信義區菸廠路88號誠品生活松菸店2樓
電話：02-8751-5957
網址：www.mountainliving.com.tw

透過純粹的素材、簡約的設計、卓越的工藝與獨特的風格，創造舒適惬意的生活質感。融合原創設計的原木傢具，雋朗細緻的生活傢飾，共同培醞新的生活美學。圖片提供_Mountain Living

華奕國際實業有限公司

展示空間地址：台北市大安區樂利路89號3樓後棟
（請事先來電預約）
電話：02-2706-6055
營業時間：每週一～週五上午09：00-12：00
下午13：30-18：00國定例假日休息
網址：www.mexin.com.tw/index.shtml

華奕國際實業有限公司是一家成軍六年的年輕團隊公司，成立的主旨是為了讓顧客可以有更簡單的方式來處理空間中的聲學設計與噪音防治，並透過使用正確的產品讓空間變得寧靜舒適。圖片提供_華奕國際實業有限公司

雅緻室內設計配置

地址：台北市安和路二段64號
電話：0800-059-988
網址：www.archehome.com.tw/main/

雅緻室內配置從1986 年於台北創立第一家織品傢飾門市，代理Morris、Sanderson的壁紙織品，將其首創的整體搭配選集成功引薦給國人。在歷經20餘年為客戶提供專業織品配置的服務後，隨著消費素質的提升，逐漸將產品與服務調整，並增加沙發、傢飾、壁板及燈飾等室內配置。圖片提供_雅緻室內設計配置

Key 8

Designer

設 計 師

雷孟設計

設計師：Marie & Tom
電話：0931-194-121
Mail：lemonde.design@gmail.com
網址：www.tomandmarie.com

攝影_王正毅

風格，從不設限；喜歡復古懷舊的氣氛，但也擅長以專業擁抱新的可能。格局規劃偏好讓公、私領域有明顯歸屬，並以活動傢具取代大量訂製品保留空間變化彈性。收納想法則建議要有專屬的儲物空間，既可避免櫃體林立的壓迫，同時透過環境單純化使休憩品質提升。喜歡用隔間手法搭配實木層板，既可使傢具與建物融為一體，減少畸零空間產生；亦可降低建材中化學物質揮發造成健康疑慮。

好室設計

設計師：陳鴻文
電話：07-310-2117
Mail：house1182@gmail.com
網址：www.facebook.com/IvanHouseDesign

圖片提供_好室設計

充滿設計熱情與能量的設計團隊，不落俗套的創意思維讓每個空間作品呈現多元有趣風格，用心參與到每一個家的故事，因此能從空間看到每一個屋主對家居的想法與生活方式。

隱室設計

設計師：白培鴻
電話：02-2784-6806
Mail：situworks@gmail.com
網址：www.insitu.com.tw

美感不該有制式標準，而是因時、因人、因地加上靈光乍現的創意所產出的專屬基因。喜歡原材的質樸與直接，所以包容度高的水泥與鍍鋅鐵件是作品中常出現的元素。追求款形簡潔的經典設計，不論是二手老件或復刻新品都會應用。設計哲學很簡單，實用、美觀、融合屋主獨特性。從不講究風格，不願讓過度的純粹構築出限制而少了創作自由。

圖片提供_隱室設計

植形設計事務所

設計師：章名捷／徐慧珊

電話：02-2533-3488

Mail：info@f2s.com.tw

網址：www.f2s.com.tw

圖片提供_植形設計事務所

注重空間個性，著重自然、通透感，結合屋主性格融入新生活型態。

奇拓室內裝修設計有限公司

設計師：高紫馨、劉子旗

電話：02-8772-1881

Mail：info@chitorch.com

網址：http://chitorch.com/

圖片提供_奇拓室內裝修設計有限公司

奇拓設計以使用者角度出發，透過量身訂做打造每一個不同空間的故事；追求空間獨特且與眾不同的氛圍與質感，營造每個角落衝突卻和諧的美感調性。

甘納空間設計

設計師：林仕杰、陳婷亮

電話：02-2775-2737

Mail：info@ganna-design.com

網址：ganna-design.com

圖片提供_甘納空間設計

甘納設計對於空間的喜好，來自於不變的熱忱，透過感性與理性的溝通，營造空間的包容力，以樸實的素材刻劃出自然、多元化生活的空間品質，設計秉持以生活為本的理想，以機能和動線為基礎考量，輔以適切的比例，讓材質、色彩、傢具等元素，在簡單俐落的線條中跳躍出來，不受限於任何風格，嘗試混搭衝撞出獨特的設計旨趣。

十一設計

設計師：楊鈞凱

電話：02-2932-5700

Mail：info@serve-design.com

網址：www.serve-design.com

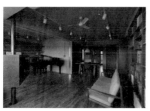

認為人才是空間的主角，設計必須因人而異。不愛套用任何模式或規則，追求一種「由生活定義空間」的客製化美感。「色彩」是十一設計豐富作品內涵的重要秘訣，無論是張力飽滿的純色揮灑，還是素雅內斂的清新營造，都能收放自如。善用小尺寸磚材，利用線條的切割與材質光澤增加牆面表情深度，同時創造出場域亮點，激活空間生命力。

圖片提供_十一設計

PartiDesign studio & 曾建豪建築師事務所

設計師：曾建豪

電話：0988-078-972

Mail：partidesignstudio@gmail.com

網址：partidesign.pixnet.net/blog

擅長運用木質素材營造簡約內斂的空間調性，從人與空間的理性互動思考室內設計，簡單明確的手法讓美感與機能相互融合，視光影為空間重要元素，襯托、傳遞自然質感。

圖片提供_PartiDesign studio &
曾建豪建築師事務所

三俩三設計事務所

設計師：陳致豪、曾敏郎、許富順、顏逸旻

電話：02-2766-7323

Mail：bassgary2004@yahoo.com.tw

網址：www.facebook.com/323interior

設計強調以人為本，仔細傾聽每一位屋主對於居家的期待，善於運用自然材質紋理和簡單化色彩，營造溫馨細膩的生活情境，作品具有濃厚人文特質，清新雋永。

圖片提供_三俩三設計事務所

橙白室內
裝修設計
工程有限公司

設計師：橙白設計團隊
電話：02-2871-6019
Mail：service@purism.com.tw
網址：www.purism.com.tw

以室內設計為主軸模式融入生活溝通傾聽、互信互賴，從而創造出優質生活美學。橙白室內設計公司秉持著對每個個案的用心經營與專業態度，以細膩動人的觀點和高質感的施工品質，讓空間有著不同的新詮釋與新態度。

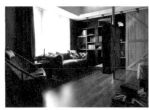

圖片提供_橙白室內裝修設計工程有限公司

りのべる
株式會社

不拘泥於特定風格，以重視屋主的需求，符合屋主的生活型態，打造出讓人居住起來感到舒適的居家。

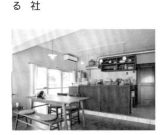

圖片提供_りのべる株式会社

成舍室內
設計

設計師：陳志伊
電話：0809-080-158
Mail：info@f2s.com.tw
網址：www.fullhouseid.com

以居住者的角度出發，設計合乎居住者生活特質的區域、動線安排，以細緻的工法及獨到的空間概念，給予居住者更完整的空間感受。擅長運用燈飾、顏色、空間軟裝的部分，增加生活和空間的旨趣及對話的多元可能，強調完整的使用機能，在有限的空間裡，可以得到最大的使用價值。

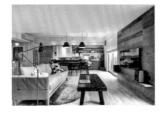

成舍室內
設計
南京分公司

設計師：徐御尊
電話：0809-080-158
Mail：info@f2s.com.tw
網址：www.fullhouseid.com

擅長運用各種材質，透過細膩觀察屋主的個性與喜好，創造出具有創意並充滿生活感的居家空間。

圖片提供_成舍室內設計

諾禾設計

設計師：翁梓富
電話：02-2528-3865
Mail：noir.design@msa.hinet.net
網址：www.noir-grounp.com

訴求空間不應該被定義風格，而是要傾聽屋主需求以及其對未來生活的憧憬，再去調配空間動線和使用建材。喜歡呈現建材真實面貌，還原與生活的切實接觸，再以俐落設計手法塑造空間簡練質感。

圖片提供_諾禾設計

力口建築

設計師：利培安／工程師：利培正
電話：02-2705-9983
Mail：sapl2006@gmail.com
網址：www.sapl.com.tw

力口建築創立於2006年，專研空間本質上的個別性，從環境、人文及材料等方面，細部探討合一的可能性，藉由發展為現代空間的多元性。

圖片提供_力口建築

格綸設計

設計師：格綸設計團隊
電話：02-2708-9811
Mail：guru.design@msa.hinet.net
地址：www.guru-design.com.tw

「以人為本、用心關懷。」是格綸設計團隊從事設計以來一向的初衷，將屋主的生活個性透過妥善的溝通與了解，經由創意引述，成為空間風格的主題，將媒材、比例、顏色、調性，控制在和諧的狀態，回應居住者對於空間的想法與本質，從動線的律動、機能的整合中，建立「人、空間、生活」三者自主性的平衡關係。

圖片提供_格綸設計

質物霽畫設計

設計師：李霽、李預萍
電話：02-2366-0275
Mail：l.e.e.c.h.i.flower@gmail.com
網址：www.facebook.com/323interior?fref=ts

不去定義空間風格，而應該去了解業主的內心以及過往生活經驗，去想像他們未來生活的面貌，才能構思出真正適合屋主的居住環境。崇尚簡單、自然，盡量運用素材原貌呈現空間價值。

圖片提供_質物霽畫設計

國家圖書館出版品預行編目(CIP)資料

就是愛住咖啡館風的家：500個舒服過日子的
生活感設計提案 / 漂亮家居編輯部著. -- 二版.
-- 臺北市：麥浩斯出版：家庭傳媒城邦分公司
發行, 2017.03
　　面；　公分. -- (Style；41X)
ISBN 978-986-408-262-9(平裝)

1.室內設計 2.咖啡館
967　　106003432

Style41X

就是愛住咖啡館風的家【暢銷更新版】

500個舒服過日子的生活感設計提案

作者｜ 漂亮家居編輯部
責任編輯｜ 工工瑤，楊宜倩
採訪編輯｜ 王玉瑤、李亞陵、余佩樺、陳佳歆、陳婷芳、黃珮瑜、蔡銘江、蔡婷如、鄭雅分、鍾侑玲
封面設計｜ 林宜德
版型設計｜ Echo Yang
美術設計｜ 深紫色Studio
行銷企劃｜ 呂睿穎

發行人｜ 何飛鵬
總經理｜ 李淑霞
社長｜ 林孟葦
總 編 輯｜ 張麗寶
叢書主編｜ 楊宜倩
叢書副主編｜ 許嘉芬

出版｜ 城邦文化事業股份有限公司　麥浩斯出版
E-mail｜ cs@myhomelife.com.tw
地址｜ 104台北市中山區民生東路二段141號8樓
電話｜ 02-2500-7578
發行｜ 英屬蓋曼群島商家庭傳媒股份有限公司城邦分公司
地址｜ 104台北市民生東路二段141號2樓
讀者服務專線｜ 0800-020-299（週一至週五AM09:30～12:00；PM13:30～PM17:00）
讀者服務傳真｜ 02-2517-0999
E-mail｜ cs@cite.com.tw
劃撥帳號｜ 1983-3516
劃撥戶名｜ 英屬蓋曼群島商家庭傳媒股份有限公司城邦分公司

總 經 銷｜ 聯合發行股份有限公司
地址｜ 新北市新店區寶橋路235巷6弄6號2樓
電話｜ 02-2917-8022
傳真｜ 02-2915-6275

香港發行｜ 城邦(香港)出版集團有限公司
地址｜ 香港灣仔駱克道193號東超商業中心1樓
電話｜ 852-2508-6231
傳真｜ 852-2578-9337

新馬發行｜ 城邦(新馬)出版集團 Cite (M) Sdn. Bhd.（458372 U）
地址｜ 41, Jalan Radin Anum, Bandar Baru Sri Petaling,
57000 Kuala Lumpur, Malaysia.
電話｜ 603-9056-3833
傳真｜ 603-9056-2833

製版印刷｜ 凱林彩印股份有限公司
版次｜ 2017年3月二版一刷
定價｜ 新台幣380元